Visual design

Ninety-five Things You Need to Know

视觉设计法则

你不可不知的 95 个原则

[美] 吉姆·克劳斯（Jim Krause） 著　傅婕 译

机械工业出版社
China Machine Press

图书在版编目（CIP）数据

视觉设计法则：你不可不知的 95 个原则 /（美）吉姆·克劳斯（Jim Krause）著；傅婕译. —北京：机械工业出版社，2019.3

书名原文：Visual Design: Ninety-five Things You Need to Know

ISBN 978-7-111-62076-1

I. 视… II. ①吉… ②傅… III. 视觉设计 IV. J062

中国版本图书馆 CIP 数据核字（2019）第 034208 号

本书版权登记号：图字 01-2014-6664

Authorized translation from the English language edition, entitled Visual Design: Ninety-five Things You Need to Know, ISBN 978-0-321-96815-9 by Jim Krause, published by Pearson Education, Inc, publishing as New Riders, Copyright © 2015 by Jim Krause.

All rights reserved. No part of this book may be reproduced or transmitted in any form or by any means, electronic or mechanic, including photocopying, recording, or by any information storage retrieval system, without permission of Pearson Education, Inc.

Chinese simplified language edition published by China Machine Press. Copyright © 2019.

本书中文简体字版由 Pearson Education（培生教育出版集团）授权机械工业出版社在中华人民共和国境内（不包括香港、澳门特别行政区及台湾地区）独家出版发行。未经出版者书面许可，不得以任何方式抄袭、复制或节录本书中的任何部分。

本书封底贴有 Pearson Education（培生教育出版集团）激光防伪标签，无标签者不得销售。

视觉设计法则：你不可不知的 95 个原则

出版发行：	机械工业出版社（北京市西城区百万庄大街 22 号	邮政编码：	100037）
责任编辑：	曲 熠	责任校对：	李秋荣
印　　刷：	中国电影出版社印刷厂	版　　次：	2019 年 3 月第 1 版第 1 次印刷
开　　本：	215mm×215mm　1/20	印　　张：	11‰
书　　号：	ISBN 978-7-111-62076-1	定　　价：	99.00 元

凡购本书，如有缺页、倒页、脱页，由本社发行部调换
客服热线：（010）88379426　88361066　　投稿热线：（010）88379604
购书热线：（010）68326294　88379649　68995259　读者信箱：hzit@hzbook.com

版权所有 • 侵权必究
封底无防伪标均为盗版
本书法律顾问：北京大成律师事务所　韩光 / 邹晓东

前　言

倘若要我形容本书的基调，从图文两个角度而言，本书通俗易读、开门见山而不乏奇闻轶事，严肃认真又不失诙谐幽默。换句话说，就如同与痴迷创造的朋友交流设计或艺术时，那种热情活力与专注投入（夹杂着戏谑与俏皮的玩笑）。

本书面向广大设计师、插画家、摄影师、艺术家以及因职业或个人目的而进行艺术创作的人。书中提供了丰富且广泛适用于美学、风格、色彩、文字编排及印刷等多个领域的设计准则。此外，重要的一点是，本书从主题到画面视觉，剖析了那些令人着迷的构图、插图与照片创作背后所体现的概念与巧思。

全书共95个原则，每个原则探讨一个主题，每个主题的篇幅也大致均等。内容呈现上，英文版选用了Helvetica字体及杂锦字体（Dingbat，由符号、图像及装饰元素构成的字体）。那么问题来了：为何选择这几种字体，又为何设定95个原则？

首先，设定95个原则源于出版上的考虑，100个原则虽更完整，但难以控制在240页的篇幅中，仅此而已。但这并不代表书中舍弃了某些重要内容。很显然，细小的方面总是可以归纳合并成一个更大范畴的主题。

而Helvetica字体及其在书中所扮演的角色，也体现了本书的一个主要目标，即为设计师提供丰富且有益的养分的同时，减少内容呈现方式引起的过度干扰。

之所以选择Helvetica作为正文及图片文字的字体，原因很简单：Helvetica不仅适于烘托各类主题基调（想象一下，那种极细字型标题透出的简练优雅，以及黑体字型烘托的威严气势），也能扮演低调的辅助元素，呈现构图或插图中其他视觉元素营造的氛围。还有哪种字体能在多样性上与之媲美？我想不出第二个答案。

此外，本书图片大多使用杂锦字体与装饰图形充当核心元素，原因很类似：亦如Helvetica

字体，杂锦字体从不喧宾夺主，因而能烘托呈现各类主题的构图与画面。

综上，本书借 Helvetica 和杂锦字体体现内容、传达概念、呈现画面的目的在于：激发读者的灵感与创意的同时，降低视觉元素的干扰。但从视觉感官而言，希望你喜欢这种通过字体传达主题的独特方式。我还有两点要说明，一是本书内容的深度，二是书中提及的软件。

对于一部分主题，本书阐述得全面而透彻，例如构图与美学范畴的相关知识（主要在第 1~6 章涉及）。而其他主题，则会在后续发行的"Creative Core"（创意核心）系列书籍中单独成册，详细阐述，譬如文字编排与色彩等。相较于这些书籍的内容，这部分主题在本书中所用笔墨确实略少。不过，对读者而言，依然能从中收获丰富、实用兼具教育意义与启发性的知识与养分。

本书所涉及的软件，也是大多数设计师、插画家及摄影师在设计与艺术作品创作中普遍使用的三大法宝：Adobe InDesign、Illustrator 与 Photoshop。提及这些软件时，书中大多不会指明具体应点击哪些按钮，或选择哪些下拉菜单中的选项。因为软件的发展日新月异，而我希望本书传达的知识，能比技术或软件更加经得起时间的磨砺与考验。因此，当你在书中读到某软件能够帮助你完成某任务时，如有可能，希望你打开该软件菜单栏中的帮助手册，查阅当前软件版本针对这类情况的处理方式。（于我而言，探索菜单栏，熟悉各类工具与功能，这才是习得软件的最佳方式。）

最后，感谢你抽空阅读本书。这是我在设计、创意与数码摄影领域的第 14 本书，其内容凝结了我的创作理念，也饱含了我的初心。希望你喜欢，也希望在个人与职业发展的视觉艺术创作中，对你有所裨益。

Jim Krause
JIMKRAUSEDESIGN.COM

目　录

页码	序号	主题
		前言
VIII	第 1 章	**版面设定**
2	原则 1	比例尺寸
4	原则 2	定义边界
6	原则 3	边距
8	原则 4	栏
10	原则 5	网格
12	原则 6	打破网格
14	原则 7	背景
16	原则 8	背景板
18	第 2 章	**空间布局**
20	原则 9	动态间距
22	原则 10	静态布局
24	原则 11	对称与不对称
26	原则 12	对齐与不对齐
28	原则 13	黄金分割比例
30	原则 14	上下层叠
32	原则 15	方向多样
34	原则 16	极简主义
36	原则 17	刻意复杂
38	第 3 章	**视觉引导**
40	原则 18	视觉层次

页码	序号	主题
42	原则 19	关联性
44	原则 20	构图框
46	原则 21	色彩引导
48	原则 22	线条
50	原则 23	指向元素
52	原则 24	视觉流与视觉牵引
54	原则 25	封面与内页的关联性
56	第 4 章	**视觉传达**
58	原则 26	图形简化
60	原则 27	图形构建
62	原则 28	主题性
64	原则 29	视觉特效
66	原则 30	具象派艺术
68	原则 31	摄影
70	原则 32	裁剪与容纳
72	原则 33	视觉载体
74	第 5 章	**风格规划**
76	原则 34	一致性
78	原则 35	弧线的特征
80	原则 36	适宜
82	原则 37	明度与表达
84	原则 38	其他风格
86	原则 39	混搭风
88	原则 40	时代感

页码	序号	主题
90	**第 6 章**	**赏心悦目**
92	原则 41	视觉纹理
94	原则 42	重复
96	原则 43	图案
98	原则 44	纵深感与视错觉
100	原则 45	透视
102	原则 46	标注
104	原则 47	刻意混乱
106	**第 7 章**	**色彩认知**
108	原则 48	色彩感知
110	原则 49	色相、饱和度与明度
112	原则 50	明度第一
114	原则 51	色轮
116	原则 52	色彩联想
118	原则 53	定义调色板
120	原则 54	数码选色工具
122	**第 8 章**	**色彩与传达**
124	原则 55	强烈的配色
126	原则 56	略微或全面降低饱和度
128	原则 57	内敛与高调
130	原则 58	多样性的活力
132	原则 59	色彩的关联性
134	原则 60	在限制中充分发挥

页码	序号	主题
136	**第 9 章**	**文字编排**
138	原则 61	字体分类
140	原则 62	字体的声音
142	原则 63	流行趋势
144	原则 64	细致入微
146	原则 65	间距
148	原则 66	文字编排的层次感
150	原则 67	自定义文字设计
152	原则 68	协调与冲突
154	**第 10 章**	**潜移默化**
156	原则 69	主题设定的重要性
158	原则 70	控制表达力度
160	原则 71	并置
162	原则 72	评估受众
164	原则 73	评估竞争对手
166	原则 74	头脑风暴
168	原则 75	储蓄创意
170	原则 76	质疑一切
172	**第 11 章**	**保持美观**
174	原则 77	保持决断
176	原则 78	与时俱进
178	原则 79	确立优先级
180	原则 80	重视明度

页码	序号	主题
182	原则 81	留心切点
184	原则 82	以全新视角重新审视
186	**第 12 章**	**实用知识点**
188	原则 83	CMYK
190	原则 84	印刷知识
192	原则 85	纸张
194	原则 86	印刷校对
196	原则 87	数码印刷
198	原则 88	所见即所得
200	原则 89	网页安全色？

页码	序号	主题
202	**第 13 章**	**启发与进步**
204	原则 90	从卓越中学习
206	原则 91	记录，思考，领悟
208	原则 92	关注身边的美好
210	原则 93	收集素材
212	原则 94	放手
214	原则 95	拓展与前进
216		**术语表**

第 1 章

版面设定

原则 1

比例尺寸

版面构图与布局就好比舞台。之上的图片、标题、文字、图形、标志、纹饰与色彩就是舞台上的一个个演员。每个演员的站位，谁来担当主角，谁又来扮演配角，一切的一切，都由设计师负责筹划与安排。

但首先，作为设计师，你是否了解当前这个"舞台"的形状与大小？版面的尺寸是否是预设的，诸如广告、宣传册或是特定尺寸的网页等？倘若这样，直接在限定的方圆内，设计出令人着迷的作品即可。

另一方面，你是否有权决定版面的形状、尺寸及比例，例如定制化的宣传册、海报或印刷资料等？如果可以，不妨进行头脑风暴，构思一些常规通用的，以及非常规的构图布局方式。

标志设计同样需要形状比例上的考量。首先，构思出大致（或确切）的形状：正方形、矩形、三角形、圆形、椭圆形抑或不规则形状。然后考虑：相比之下，标准比例与更宽、更高或不规则的比例，哪种能更好地体现标志的外观与功能？

尝试各类比例尺寸、构思版面布局、考虑内容的安排及风格概念时，均可采用勾画草图的方式。草图（也称作样图）是一种视觉化的速记方式，通常用于快速勾勒思路与草案，尺寸不大，也不必过于精细整齐。草图可帮助设计师随时随地记录灵感，无须惜墨如金。因为对设计师与插画家来说，通常写写画画若干张草图后，好的灵感才会慢慢浮现。

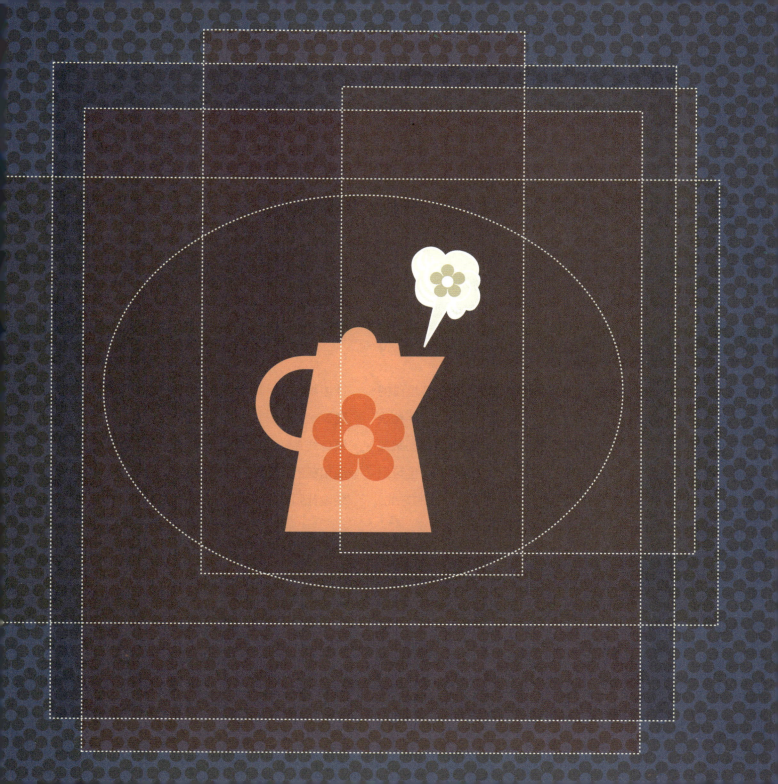

原则 2

定义边界

通常来说，纸张的边缘就是版面构图的物理边界。

在标志、照片、插图和广告设计中，为了装饰点缀、组合各类元素或与页面其他视觉元素区隔开，通常会使用线条或色块定义边界。

定义多种组合元素的边界时，1pt 等粗线的线条，以及虚线、双线、三线、装饰线或手绘线条，都是很好的边界元素。而色带、重复图案或装饰元素，则可定义版面的边界。此外，也可以通过加暗、提亮、渐晕虚化或模糊边缘的方式，设定版面或插图的边界。而将色彩或图像作为背景，也是定义边界的一种方式。

边界的定义有时精确严格，有时却模糊不明（留意右图中的字母 e 与边界框的关系）。

此外，划定边界前，不妨好好思考如何设计边界元素，以更好地映衬和凸显画面的风格主题。例如，在边角处，围绕一些卷曲状的或其他装饰线条，可烘托珠宝类名片尊贵优雅的气质。而粗糙的手绘线条勾勒的标志，则体现出当下时装设计师潇洒不羁的风格。

原则 3

边　距

　　画面元素（标题、文字、图像、标志等）与边界之间，要留出多少边距呢？答案不是唯一的，却是每位设计师在每一次设计前都应思考的问题。

　　倘若你希望版面整洁、轻盈，且有松快的呼吸感，则应采用疏松的页边距，适度留白。倘若你希望营造一种喧嚣混乱之感，则不妨减少过度的留白，通过图像、装饰元素的排版及文字的编排，建立起紧实局促的视觉观感。

　　除了视觉审美上的考量外，还应考虑实用性。例如，为一则广告设计版面，倘若可用的版面局促狭小，且所有广告均紧密排布在同一页面上，该如何处理？假如遇到这类情况，就请在内容与版面间留一些边距，以避免广告内容不慎与相邻的视觉元素混杂在一起，难以辨识。（有时，这对设计师而言是一个挑战，意味着要和广告文案的撰稿人紧密合作，精简文案字数，保证最终的呈现。）

　　四周页面边距的大小可相同，亦可不同。哪种方式最合适？如果拿不准，请参考动态间距与静态间距的优势对比（详见原则 9 和原则 10），再下决定。

　　为厚实的书籍或杂志设计内页时，要留出较多的页边空白，因为装订线⊖会占据一部分页面空间。

　　⊖ 如遇生僻的术语，请查阅全书最后的术语表。

上边距: 0.75 英寸

S	o	m	e	*	*	*	*	*	*
*	*	*	s	p	a	c	e	s	*
*	w	e	r	e	*	*	*	*	*
*	*	*	*	*	m	e	a	n	t
t	o	*	b	e	*	*	*	*	*
*	*	f	i	l	l	e	d	*	*
*	a	n	d	*	s	o	m	e	*
a	r	e	*	b	e	t	t	e	r
*	l	e	f	t	*	*	*	*	*
*	*	*	*	e	m	p	t	y	*

右边距: 1 英寸

下边距: 0.70 英寸

原则 4

栏

如我们常见的那样，栏是一种纵向的参考框架，能够将文字、图像及装饰图形以合理有序的方式组织编排在一起。

它是设计师和读者的好帮手。对设计师而言，以栏为基准规划页面布局，比如选择数量、设定间距以及编排文字与图片时，是严格遵守还是打破栏的参考约束，可以说是一种定义视觉审美与风格自由度的手段。

观者重视这种框架带来的秩序感，这使他们相信，自己不会在浏览版面内容的过程中迷失其中。栏提供了一种井然有序的阅读框架，保证信息可简洁有效地传递给观者。

对观者来说，恰如其分的栏宽会带来愉悦的阅读体验。栏宽过宽，浏览换行时，视线容易迷失，难以找到正确的位置。栏宽过窄，又会频繁出现断字与换行符，打断浏览的连贯感。

因而，运用栏的参考框架时，要设定合理的数量、宽度与间距。栏与栏之间要留足间距，避免视线迷失，也不要过宽，避免削弱内容之间的关联性。

设计时请尝试不同的设置，考虑页面所能承载的最大与最小栏数，然后问问自己：从实用性与风格两个方面考虑，哪个数量最为合适？

4栏布局

标题

Lorem ipsum dolor sit amet, consectetur adipiscing elit, sed do eiusmod tempor incididunt ut labore et dolore magna aliqua. Ut enim ad minim veniam, quis nostrud exercitation ullamco laboris nisi ut aliquip ex ea commodo consequat. Duis aute irure dolor in reprehenderit in voluptate velit esse cillum dolore eu fugiat nulla pariatur. Excepteur sint occaecat cupidatat non proident, sunt in culpa qui officia deserunt mollit anim id est laborum.

dolor in reprehenderit in voluptate velit esse cillum dolore eu fugiat nulla pariatur. Excepteur sint occaecat cupidatat non proident, sunt in culpa qui officia deserunt mollit anim id est laborum. Lorem ipsum dolor sit amet,

图像

consectetur adipiscing elit, sed do eiusmod tempor incididunt ut labore et dolore magna aliqua. Ut enim ad minim veniam, quis nostrud exercitation ullamco laboris nisi ut aliquip ex ea commodo consequat. Duis aute irure

dolor eu fugiat nulla pariatur. Excepteur sint occaecat cupidatat non proident, sunt in culpa qui officia deserunt mollit anim id est laborum. Lorem ipsum dolor sit amet,

图像

incididunt ut labore et dolore magna aliqua. Ut enim ad minim veniam, quis nostrud exercitation ullamco laboris nisi ut aliquip ex ea commodo consequat. Duis aute irure dolor in reprehenderit in voluptate velit esse cillum dolore eu fugiat nulla pariatur. Excepteur sint occaecat

cupidatat non proident, sunt in culpa qui officia deserunt mollit anim id est laborum. Lorem ipsum dolor sit amet, consectetur adipiscing elit, sed do eiusmod tempor incididunt ut labore et dolore magna aliqua. Ut enim ad minim veniam, quis nostrud

单栏布局

标题

Lorem ipsum dolor sit amet, consectetur adipiscing elit, sed do eiusmod tempor incididunt ut labore et dolore magna aliqua. Ut enim ad minim veniam, quis nostrud exercitation ullamco laboris nisi ut aliquip ex ea commodo consequat. Duis aute irure dolor in reprehenderit in voluptate velit esse cillum dolore eu fugiat nulla pariatur. Excepteur sint occaecat cupidatat non proident, sunt in culpa qui officia deserunt mollit anim id est laborum. Lorem ipsum dolor sit amet, consectetur adipiscing elit, sed do eiusmod tempor incididunt ut labore et dolore magna aliqua. Ut enim ad minim veniam, quis nostrud exercitation ullamco laboris

2栏布局

标题

图像

Lorem ipsum dolor sit amet, consectetur adipiscing elit, sed do eiusmod tempor incididunt ut labore et dolore magna aliqua. Ut enim ad minim veniam, quis nostrud exercitation ullamco laboris nisi ut aliquip ex ea commodo consequat. Duis aute irure dolor in reprehenderit in voluptate velit esse cillum dolore eu fugiat nulla pariatur. Excepteur sint occaecat cupidatat non proident, sunt in culpa qui officia deserunt mollit anim id est laborum. Lorem ipsum dolor sit amet,

consequat. Duis aute irure dolor in reprehenderit in voluptate velit esse cillum dolore eu fugiat nulla pariatur. Excepteur sint occaecat cupidatat non proident, sunt in culpa qui officia deserunt mollit anim id est laborum. Lorem ipsum dolor sit amet, consectetur adipiscing elit, sed do eiusmod tempor incididunt ut labore et dolore magna aliqua. Ut enim ad minim veniam, quis nostrud exercitation ullamco laboris nisi ut aliquip ex ea commodo Lorem ipsum dolor sit amet,

5栏双页布局

标题

Lorem ipsum dolor sit amet, consectetur adipiscing elit, sed do eiusmod tempor incididunt ut labore et dolore magna aliqua. Ut enim ad minim veniam, quis nostrud exercitation ullamco laboris nisi ut aliquip ex ea commodo consequat. Duis aute irure dolor in reprehenderit in voluptate velit esse cillum dolore eu fugiat nulla pariatur. Excepteur sint occaecat cupidatat non proident, sunt in culpa qui officia deserunt mollit anim id est laborum. Lorem ipsum dolor sit amet, consectetur adipiscing elit, sed do eiusmod tempor incididunt ut labore et dolore magna aliqua. Ut enim ad minim veniam, quis nostrud exercitation ullamco laboris nisi ut aliquip ex ea commodo consequat. Duis aute irure dolor

in reprehenderit in voluptate velit esse cillum dolore eu fugiat nulla pariatur. Excepteur sint occaecat cupidatat non proident, sunt in culpa qui officia deserunt mollit anim id est laborum. Lorem ipsum dolor sit amet, consectetur adipiscing elit, sed do eiusmod tempor incididunt ut labore et dolore magna aliqua. Ut enim ad minim veniam, quis nostrud exercitation ullamco laboris nisi ut aliquip ex ea commodo consequat. Duis aute irure dolor in reprehenderit in voluptate velit esse cillum dolore eu fugiat nulla pariatur. Excepteur

图像

non proident, sunt in culpa qui officia deserunt mollit anim id est laborum. Lorem ipsum dolor sit amet, consectetur adipiscing elit, sed do eiusmod tempor incididunt ut labore et dolore magna aliqua. Ut enim ad minim veniam, quis nostrud exercitation ullamco laboris nisi ut aliquip ex ea commodo consequat. Duis aute irure dolor in reprehenderit in voluptate velit esse cillum dolore eu fugiat nulla pariatur. Excepteur sint occaecat cupidatat non proident, sunt in culpa qui officia deserunt mollit anim id est laborum. Lorem ipsum dolor sit amet,

ullamco laboris nisi ut aliquip ex ea commodo consequat. Duis aute irure dolor in reprehenderit in voluptate velit esse cillum dolore eu fugiat nulla pariatur. Excepteur sint occaecat cupidatat non proident, sunt in culpa qui officia deserunt mollit anim id est laborum. Lorem ipsum dolor sit amet, consectetur adipiscing elit, sed do eiusmod tempor incididunt ut labore et dolore magna aliqua. Ut enim ad minim veniam, quis nostrud exercitation ullamco laboris nisi ut aliquip ex ea commodo consequat.

id est laborum. Lorem ipsum dolor sit amet, consectetur adipiscing elit, sed do eiusmod tempor incididunt ut labore et dolore magna aliqua. Ut enim ad minim veniam, quis nostrud exercitation ullamco laboris nisi ut aliquip ex ea commodo consequat. Duis aute irure dolor in reprehenderit in voluptate velit esse cillum dolore eu fugiat nulla pariatur. Excepteur sint occaecat cupidatat non proident, sunt in culpa qui officia deserunt mollit anim id est laborum. Lorem ipsum dolor sit amet, consectetur adipiscing elit, sed do eiusmod tempor incididunt ut

consectetur adipiscing elit, sed do eiusmod tempor incididunt ut labore et dolore magna aliqua. Ut enim ad minim veniam, quis nostrud exercitation ullamco laboris nisi ut aliquip ex ea commodo consequat. Duis aute irure dolor in reprehenderit in voluptate velit esse cillum dolore eu fugiat nulla pariatur. Excepteur sint occaecat cupidatat non proident, sunt in culpa qui officia deserunt mollit anim id est laborum. Lorem ipsum dolor sit amet, consectetur adipiscing elit, sed do eiusmod tempor incididunt ut labore et dolore magna aliqua. Ut enim ad

voluptate velit esse cillum dolore eu fugiat nulla pariatur. Excepteur sint occaecat cupidatat non proident, sunt in culpa qui officia deserunt mollit anim id est laborum.

图像

labore et dolore magna aliqua. Ut enim ad minim veniam, quis nostrud exercitation ullamco laboris nisi ut aliquip ex ea commodo consequat. Duis aute irure dolor in reprehenderit in voluptate velit esse cillum dolore eu fugiat nulla pariatur. Excepteur sint occaecat cupidatat non proident, sunt in culpa qui officia deserunt mollit anim id est laborum.

id est laborum. Lorem ipsum dolor sit amet, consectetur adipiscing elit, sed do eiusmod tempor incididunt ut labore et dolore magna aliqua. Ut enim ad minim veniam, quis nostrud exercitation ullamco laboris nisi ut aliquip ex ea commodo consequat.

sint occaecat cupidatat non proident, sunt in culpa qui officia deserunt mollit anim id est laborum. Lorem ipsum dolor sit amet, consectetur adipiscing elit, sed do eiusmod tempor incididunt ut labore et dolore magna aliqua. Ut enim ad minim veniam, quis nostrud exercitation ullamco laboris nisi ut aliquip ex ea commodo consequat.

原则 5

网　　　格

网格是设计师常用的一套参考线标准,用于规划版面元素的整体布局。网格不仅能定义栏的纵向布局,也能定义栏的四周边界。除此之外,网格也能规范元素的水平布局,比如标题、图像和标志。

通常,设计师可以借助一些软件,如 Adobe InDesign、Illustrator 及 Photoshop,结合电脑生成的网格,以及自定义的横向和纵向参考线,设定自己的一套网格。网格能在编排和布局时为你提供帮助,你也可以根据需要显示或隐藏这些网格。

网格既可用于单页设计,比如海报或广告;也可在多页面的设计中维持各页面布局编排风格的一致性,比如年度报告或系列宣传手册等。

设计师可根据不同的设计场景,设定需严格遵循的网格系统。

当然,也可将网格系统看作一种建议指南,设计师可根据审美与风格偏好进行自由调整。

设计网格的方法有很多,三言两语难以言尽。我的建议是,不妨多找几本相关的书参考学习,一定能获得不少体会与收获。而一旦通晓网格系统的原理,实践运用便会如履平地,轻而易举。而且,对这些原理越是熟悉,使用时越能游刃有余,也能轻易分辨什么场景下可以忽略网格系统的限制,打破网格约束(后续将展开介绍)。

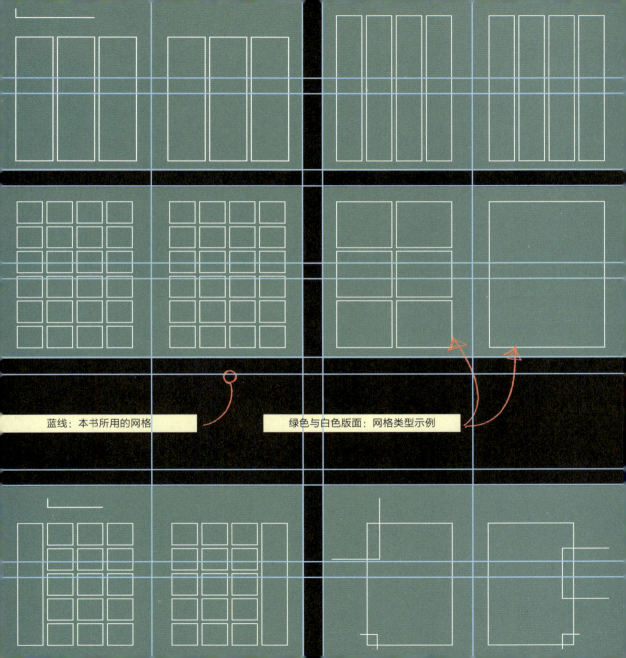

原则 6
打破网格

若将网格视为一种准则，它便是准则。若将网格看作一种礼貌性的建议，一种布局与编排元素时的参考，那么，它的作用也就仅此而已。

当然，一些特别的情况另当别论。例如，一些企业建立了官方标准的图形设计指南，定义了网格的使用规范及设计时的遵循程度。

但大多数情况下，网格都因特定项目量身定制，使用的程度则任凭君意。

使用网格的设计师很明白，网格在元素设计时的遵循程度，完全取决于自己敏锐的双眼和设计直觉。例如，针对投资企业年报，应严格遵循网格框架，体现企业严谨利落的风范。而针对一本后花园相关的插图电子书的设计，则需要表现出欢乐和热闹的氛围，视觉上可打破网格束缚，挥洒更加无拘无束的玩闹感。

你会发现，两种场景下使用同样的网格系统，结果却不同，同一套网格，遵循程度也不同。实际上，本书也采用了同一套网格标准，一些严格遵从着规范，一些则不然。

原则 7

背　　景

　　许多版面与插画都以白色为背景。为什么不呢？因为对于广告、文章、网页、海报、标志以及插画，白背景都是一种非常完美的设定。然而，选择白色虽不会出差错，但也不总是最有效的选择。

　　倘若希望弱化白背景与黑色前景元素对比产生的视觉冲击，或希望表达较为柔和的主题，不妨选用浅色背景。例如，淡象牙色能够增添一抹优雅的氛围，同时字体与视觉元素的选择，也要切合相应的主题。

　　有时，深色背景也不失为一种好选择，比如鲜艳的、暗沉的或柔和的深色。不过，要谨慎选择明亮或晦暗的色彩，保证内容的可读性。这种情况下，白色或浅色的文字会更适合。

　　色彩明度（详见原则 50）的差异，是确保文字或其他前景元素在背景的衬托下清晰可见的关键。这一原则适用于任何背景元素，无论背景是实色、纹理、图案抑或图像。

　　除了实色，其他元素也可充当背景，例如视觉纹理（详见原则 41）、图案、装饰图形或图像。

　　下次设计版面、插图或标志时，请好好思考一下：你所选择的背景，是否真正有助于作品达成视觉与主题上的目标？

原则 8
背景板

背景板的使用可突出特定元素，使复杂的设计条理清晰，也可增加构图的趣味性。

背景板能够突显标志、引言、文字、题注、标题及插图。

当背景的视觉信息丰富且突出时，请选择白色或黑色背景板，或者能确保文字内容可读性的彩色背景板。

背景板的形式和效果各有不同：可以低调含蓄，也能够夺人眼球。

可以是几何形状，或不规则形状……

可以是单一实色，或多种色彩的混杂……

可用是视觉纹理、装饰图形、图案或图像的填充……

可以是平直的，或倾斜的……

可以有边线围绕，或没有边线……

边界可以是清晰锐利的，或模糊虚化的……

甚至还可以采用投影、半透明效果和立体效果。

设计时，请妥善使用背景板。虽没有强制要求，但背景板的使用能帮助设计师建立版面的结构、主题或视觉基调，提升画面视觉感染力及信息呈现的效果。

第 2 章

空间布局

原则 9
动态间距

版面中的标题、文字、插图与装饰图形，均能激发并维持读者的兴趣。

不单如此，令人讶异的是，元素之间和周围的间距，也会对视觉效果产生影响，且这种影响颇为显著。

了解动态间距的原理非常重要，它指的是：构图元素之间多样化的而非恒定的间距大小。变化的间距提升了视觉效果的多样性与生动感。若间距缺少变化，画面会显得压抑沉闷，甚至有些乏味无趣。

右边的插图与文字扼要演示了动态间距的实践方法，其原理可广泛运用于任何设计或艺术作品中，如标志元素的间距、页面内容与边界的间距、广告标题与内容的间距、插图中各元素的间距。

动态间距的原理可延伸为：各元素的尺寸及比例的差异越大，所构成作品的视觉活力与灵动感越突出，反之，则越沉闷与死板。

动态间距在本书以及整个设计与艺术领域，都有诸多实践运用。请多留心优秀设计师、艺术家和摄影师在间距、尺寸和比例方面运用手法的相似与差异之处，注意每种方式效果的差别。

核心构图元素位于版面正中心，即上下间距一致，左右间距相等。这就是所谓的静态布局，当元素以该方式定位时，仅能呈现有限的视觉吸引力。（原则 10 将详细介绍静态布局。）

静态布局

构图中，元素上下左右，以及元素之间的间距产生了变化，营造出活力与动感。

动态布局

元素的间距、位置与尺寸比例越是复杂多样，越能最大程度提升作品的活泼感。

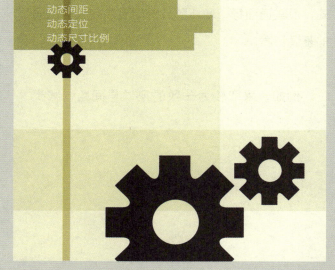

动态间距
动态定位
动态尺寸比例

原则 10
静态布局

动态间距是提升视觉传达魅力的绝佳方式。

但倘若你希望建立一种正式且严肃的基调，或通过图像传达一种沉闷与压抑的状态，该如何表达？又或者，希望营造一种拘谨的状态，以表现广告的幽默气息，又该如何呢？相较于动态布局，静态布局能够更好地呈现以上特质。

毋庸置疑，静态是动态的相反面。那么，这也就说得通，对于任何有效传达视觉魅力的方式，反其道而行，便能营造出相反的冷淡而沉闷的基调特质。

例如，采取较为一致的尺寸与间距，减少元素间的显著差异。换句话说，降低视觉的差异性，能够表达柔和与克制的美感倾向。

同样，对称也能营造内敛的视觉效果。例如，将物体置于插图或摄影场景的正中央，四平八稳的构图与相似的间距可以降低画面的活力。类似的，也可以将画面水平线的位置与纵向构图的正中心交叉，打造上下左右对称的均衡画面感（关于对称及非对称的更多内容，详见原则 11）。

对于大多情况下的布局或构图，保持视觉的层次感很重要（原则 18）。然而，在追求压抑的约束感时，则需尽量降低或完全避免视觉层次感的营造。

原则 11

对称与不对称

有两个词常在本书中一同出现：保持，果断。常以这样的形式出现：保持果断。有时甚至以粗体呈现，后接一个感叹号：**保持果断！**

用这两个词，何意？频繁出现，又何意？凸显强调，又有何深意？一切皆是为了提醒自己：创作时切忌犹豫不决。这点至关重要。立意不明、模糊不清的作品令人感到困扰：设计师在创作这件作品时，真的清楚自己在做什么吗？头脑中有清晰的预期与目标吗？创作时是否专注认真？

在欣赏版面或插图时，这是受众最不愿多加思索的事情。对大多数观者而言，他们更希望看到令人着迷、有教育意义、有趣、让人发笑或令人心生雀跃的作品（有时，甚至希望兼而有之），

而不是被迫陷入对创作者的技能或意图的不断质疑之中。

基于以上种种情况，本书对设计师的建议是：保持果断！

若希望画面布局清晰明了，构图元素应避免处于一种对称与不对称的模糊布局，应当明确一种布局形式，对称，抑或不对称。

关于对称，还有一点注意事项：这种对称无须达到数学概念上的精确度。无论是右边的插图，还是上一页的照片，其实都未达到真正意义上的对称，但却均可视为一种对称性构图。请跟随内心的艺术直觉定义你的对称，以此呈现作品的对称美。

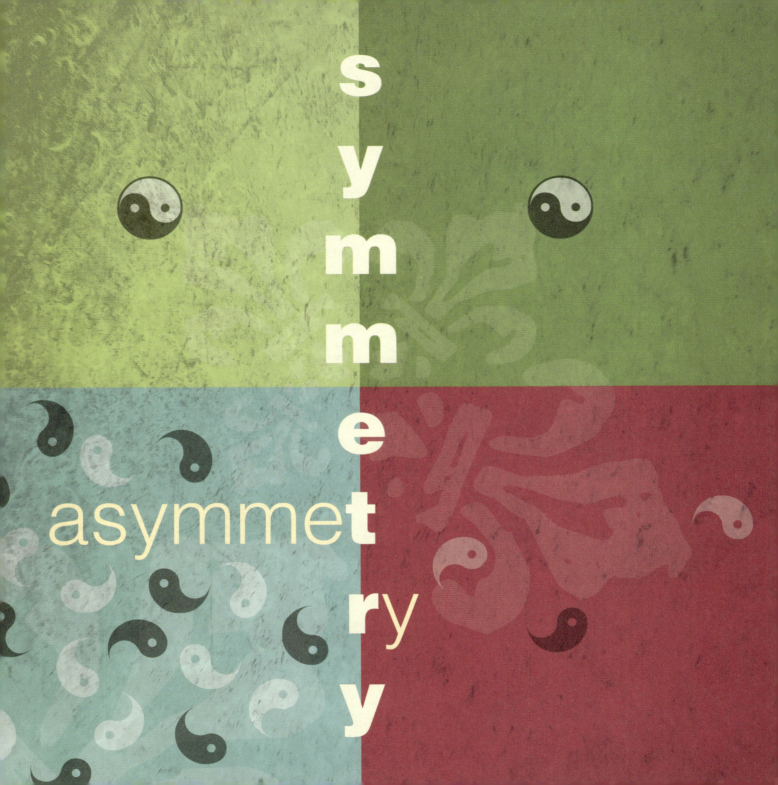

原则 12

对齐与不对齐

通常而言，对齐使设计元素的呈现更有序，而不对齐则使作品的节奏更自由。

留意本原则开头大大的"通"字。它的顶端与右图中星星图形的水平部分保持了对齐，此外，飞机图形的右翼也与星星图形最右边的一角保持了对齐。这些对齐不是偶然，它们呼应着本主题所要探讨的内容。这种对齐隐约折射出设计者对视觉美感的深谋远虑与敏锐感知，以一种刻意，与其他随意的视觉元素形成了鲜明对比。（只消加入一丝严肃感，草率的视觉元素便可立即焕发新的活力。）

右图为何散发着一种不羁之感呢？一是缺乏明确的主题，二是布局刻意凌乱，缺乏对齐的视觉呈现。（继续观察会发现，除了以上提到的两处对齐外，再无其他对齐的部分了。）

是严肃认真，轻松随意，还是草率呆板？对齐与否会影响作品的整体基调。构图布局时，请牢记这一要点。

总而言之，作为设计师，请保持敏锐的感知，使作品元素完美对齐，或绝对不对齐。因为似是而非、似齐非齐的呈现，就像是种种意外下的创作失误。（换言之，保持果断，或对齐，或不对齐。）

原则 13

黄金分割比例

很久之前，艺术家与建筑学家发现，一种特定的比例似乎尤其令人赏心悦目。这便是广为人知的黄金分割比例。许多科学家、人类学家和艺术家都深信，从功能到视觉呈现上，黄金分割比例堪称完美。在大自然中，千千万万的生物不断展示着黄金比例的美，比如，叶脉的构造、雪花的结构以及鹦鹉螺的螺旋纹理等。

黄金比例以希腊字母 Φ 来表示。与 π 类似，Φ 是一个无理数（无限不循环小数）。Φ 的前十位小数是 1.618 033 988 7，不过，计算较为精确的黄金分割比例时，可四舍五入为 1.62。运用时，将较小一边的值乘以 1.62，即可得到较大一边的值。例如，6" × 1.62（Φ）= 9.72"（因此 6" 与 9.72" 即为黄金分割比例）。

设计并非都要采用黄金分割比例，但倘若你希望设计更加美妙的结构布局、建立元素之间更迷人的视觉比例、运用几何或自由图形、设计赏心悦目的图案，黄金分割比例都是一种可靠、通用、历经时间考验的有效方法。

假如你希望亲自体验黄金分割比例，请参照右图的说明进行。无论使用 Illustrator，或是普通的纸、笔、尺子与计算器，都能轻松地完成操作。

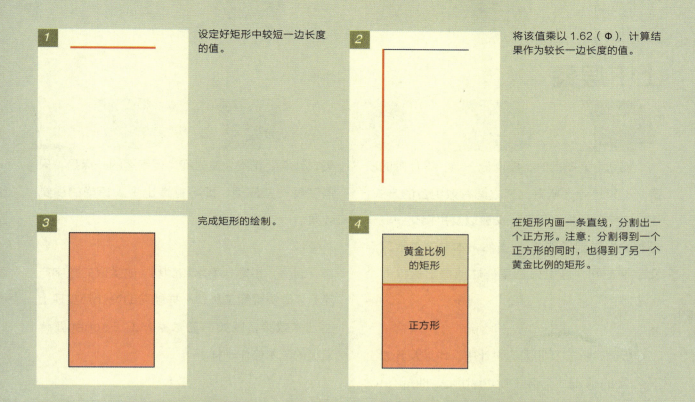

1. 设定好矩形中较短一边长度的值。

2. 将该值乘以 1.62（Φ），计算结果作为较长一边长度的值。

3. 完成矩形的绘制。

4. 在矩形内画一条直线，分割出一个正方形。注意：分割得到一个正方形的同时，也得到了另一个黄金比例的矩形。

黄金比例矩形：步骤教学

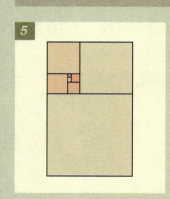

5. 继续将黄金矩形切割成正方形与矩形的组合，直至满意为止。

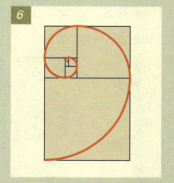

6. 彩蛋：在每个正方形中，画一条完美的四分之一圆弧，连接这些圆弧，即可画出一条如鹦鹉螺纹理一般的美丽旋涡。

原则 14

上下层叠

规划空间布局时,要谨记一点:设计师的职责,不只是考虑所有元素之间有效组合的方式,还要定义元素相互层叠、交叠以及拼接交织在一起时的视觉组织形式。(当然,本书的内容只涉及二维空间,这里只是象征性地提出这样一个想法。)

版面、标志及插图的设计中,均涉及元素上下层叠的情况。运用 Photoshop、Illustrator 和 InDesign 等软件中的阴影效果、立体效果、半透明效果等视觉特效,可以简单快速地组织样式。

此外,3D 绘图软件同样能构建出层叠、交织、扭曲、螺旋状等视觉立体效果。熟练掌握此类软件需要花费大量时间,但幸运的一点是,只需了解一些皮毛,即可打造出令人惊艳的视觉效果。

当然,铅笔、墨水和颜料(或类似的数字产品)等传统绘图工具,一样能帮助设计师实现上述艺术效果,就如同艺术家 M.C.Escher 登峰造极的艺术佳作一样。

设计中的视觉特效如同魔术师手中变幻的扑克片,若出现的频率太高,或常常以同样的形式出现,终有一天会丧失新意。同所有视觉表现形式一样,所有视觉效果都只是一时的流行,时下风靡的阴影、立体效果、透明特效,终将在未来被其他视觉效果所替代。

原则 15

方向多样

此刻，你的阅读方式是最常规的一种形式，即顺序阅读，文字内容依水平基线由左至右，并且一行一行，由上至下依次排列。这是英语文化中常规的文字呈现方式。

采用这种惯有方式，依水平线编排并填充文字及图像，是完全合理的。实际上，世界上绝大多数的设计作品均采用了此构图布局方式。

当然，即便如此，设计师也应保持开放的心态，探索其他可能的非常规形式。比如，纵向呈现文字、倒序排列内容、上下颠倒照片以及歪斜呈现图形等。

上述较为特别的组织形式，目的在于吸引读者的视线，以此表现作品的概念与深意，或仅仅为了炫目。

只要能保证文字的可读性，不呈现荒诞无理的视觉元素，设计时不时跳脱常规，选用特别的呈现形式也未尝不可。倘若你的想法中涉及一些上下颠倒、反向或倾斜的形式，不妨好好运用你的电脑技能，使这些创作探索与尝试的过程更加简单灵活。

原则 16

极简主义

极简主义的方法论，并非适用于所有艺术或设计作品。

但使用得当时，我们确实能从"少即是多"中有所受益。

请把握每一次能够做到极简的机会。

原则 17

刻意复杂

有时候,"多即是丰富,少便是无趣":只有密集和复杂的视觉呈现,才能表达某些特殊的信息内涵。

密集和复杂并不等于混乱。大量元素的组织与编排,既可以井然有序,也可以杂乱无章;既能够传达丰富的内容,也能令人疑惑;既可以生动幽默,也可以让人不快;既可以令人愉悦,也可使人沮丧。

你的主题希望呈现哪种感觉呢?又如何呈现这种感觉?若要回答这些问题,请考虑间距、对称(原则 9 ~ 11)、视觉层次(原则 18)、构图框(原则 20)、指向元素(原则 23)以及配色方案(第 8 章)几个因素产生的视觉影响。

绘制草图,是规划复杂构图的好方法和好开端。首先,勾画可能出现的元素以及元素的组织结构。完成了一两张大体方向正确的草图后,接着,使用多层的透写纸进一步优化设计。(也许你没有透写纸构图的经验,透写纸是一种极度省时,能大幅提升作品品质的工具。)当你对图稿甚为满意时,扫描成电子图像,作为完成作品的参照。

处理元素较多的构图时,随之而来的一个问题是:画面可承载的元素量的上限是多少?获得答案的一种方式是,尝试实现更加离谱的复杂构图。没错,加入大量元素,使画面比预期更疯狂,接着,不断简化设计,直至恰到好处。

第 3 章

视觉引导

原则 18

视觉层次

视觉层次指的是构图元素形成的一种视觉上的先后次序。当画面中出现突出的大标题、色彩鲜艳的图形、闪亮的插图或引人入胜的照片时,视线会被其吸引,追随各种视觉线索,一步一步地观看。这表示,该构图具有视觉层次。

一切都在瞬间发生,视觉层次非常微妙,也极为重要。因为图像、印刷品和网页必须在非常短的时间内引起观者的注意,刺激观者停留并思考,理解创作者想要传达的信息与意图。

作为设计师,考虑版面构图时,应不时放下手中的工作,审视作品的视觉层次。不断反思:为了吸引目光,某些元素的尺寸是否应大一点儿、明显一些或色彩更丰富一些?而为了避免过度关注,某些元素是否应小一点儿、简洁含蓄一些或色彩再少一些?还有什么方法,能帮助我建立清晰简明的视觉层次?

倘若各种元素争抢视线,视觉层次便失去了作用。例如,当一个版面中同时运用鲜艳的插图、突出的标题以及超大号的文字时,大多会令观者感到烦躁与厌恶。这种情形就好比一个人同时聆听三个人高谈阔论一样。

设计及艺术作品一定要具有视觉层次吗?并不尽然,尤其当作品不希望观者被任何一处元素吸引时。Jackson Pollock 的画作便是如此,几乎没有,或很少体现视觉层次。

请多留心学习卓越艺术家与设计师构建(或避免)作品视觉层次的方法:观察,评估,学习,效仿。

原则 19

关联性

构图元素之间清晰的关联性，有助于建立良好的视觉效果，简言之，视觉关联帮助观者理解元素之间的关系。

例如，当一则标题位于一张图像与一段文字之间，但更贴近图片时，这表明：标题与图像密切相关，也许是图像的文字注释。

若标题贴近文字，则说明：图像是相对独立的元素，标题与文字作为一个整体，详细描绘了图像的内容。两种做法皆可，对照项目的情况，选择最恰当的表现方式即可。

倘若标题居中，位于图像与文字之间，这代表什么？通常，这不是一种好方式，会造成上方图像与下方文字在视觉上的拉锯和撕扯感，使得二者均与标题产生了一些若有若无的视觉关联。（如欲了解居中布局的潜在问题，详见原则 9）

磨炼自己的能力，明确定义构图元素之间合适的间距。这或许有些苛刻，尤其对初出茅庐的设计师而言。然而一旦上手，很快便能养成一种直觉或习惯（这些细节很重要，关乎设计或艺术品能否兼具吸引力与可读性）。

原则 20

构图框

木质与金属画框划分出一个清晰的视觉界限，隔开了真实的世界与艺术品，使观者的视线聚焦于艺术品上。大多数情况下，画框的选择应呼应作品主题，但有时，也会刻意选择形式或风格相冲突的形式，以烘托风趣幽默、古怪诡异的氛围。

构图框（以线条或背景图像等元素形成的封闭图形，或由其他元素组成的开放图形）同样能够起到建立视觉分区、吸引视线、区隔外部元素的作用。此外，还可强化作品的风格与主题，或营造视觉冲突。

构图框形式多样，可以是几何形状或不规则形状，可以简单、复杂、华丽或质朴。

当然，并非所有的艺术作品都需要构图框，但在某些情形下，这种方式可以吸引观者的视线，增强画面的秩序感，凸显作品的特征。

即使是摄影场景中，构图框仍大有可为。许多摄影师积极探寻各种能够烘托主体的取景构图框或拍摄视角，比如，门口小径、树下、模糊的远景或是人群之中偶然形成的缺口。

而构图框在纯艺术作品中的运用则更为普遍。翻看那些文艺复兴时期的知名画作，你会找到无以计数的范例。这些例子不仅能激发灵感，也能推动你更好地运用、实践并掌握这种视觉方法与技巧。

原则 21

色彩引导

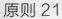

画面并非一定要加入色彩才能吸引目光。把握好构图元素的比例关系（原则 18）和动态间距（原则 9），善于选择并运用色彩明度（原则 50），即便黑白构图，一样能够有效地抓住并引导观者的视线。

虽说如此，但色彩的运用总是能够为画面增添光彩，提升画面的视觉效果与作品的吸引力。不单如此，仅凭色彩本身就足以耀眼夺目，引来众多关注。

通常，相较于冷色调、低饱和度的色调、浅色调以及中性色调，亮色与暖色调更加能够引起人们的关注。譬如，交通标志中的色彩运用就是很好的例证，红、绿、黄的明亮色彩可引起行人的紧急关注，传达出禁行、让行、危险等信息。

相较于暖色调，冷色调、低饱和度的色调、浅色调以及中性色调通常较为低调，不够引人注目⊖。这些色彩通常可以更好地用于辅助元素上，例如，背景板、背景元素或装饰线条的色彩等。

倘若你对设计配色缺乏信心，不妨多花些时间仔细阅读第 7 章和第 8 章。此外，也不妨读一读"Creative Core"（创意核心）系列的另一本书——《设计师的色彩法则》（Color for Designers）。在掌握了如何抽丝剥茧、透彻领悟色彩（易于理解的）基本原理和理论前，色彩也许始终都是一个令人难以捉摸的神秘主题。

⊖ 色彩的吸引力是相对的。实际上，当某种色彩与更为低调的色彩搭配时，即便冷色、浅色甚至低饱和度色彩，也能轻而易举地吸引视线。

原则 22

线　　条

线条能够包容，线条能够指向，线条能够连接。线条能够组织艺术作品中整体画面的构图或其中的特定元素。

线条可以激发无限的可能性，任你所想。线条可以是精确的几何形状，或是随意手工绘制的形状，再或是华丽优雅的形状。线条可粗可细；可以是双线、三线或更多线条叠加；可以是黑色、灰色或彩色；可以是清晰的，或模糊的。

在平面设计中，线条也代表着由点、破折号、正方形或其他图形组成的线。

在插图设计中，可以全部使用线条作为作品的元素，或在局部使用线条。在完全由线条构成的插图中，既可以采用单一的线条形式，也可采用多种线条样式的杂糅混合。

Illustrator、Photoshop 与 InDesign 提供了丰富的线条样式。熟悉这些的方式之一是，创建一个空白文档，尝试各种线条样式的设计及运用方法。

同色彩的选择、文字的编排与视觉效果的运用一样，线条备受时下流行时尚、风格与文化的熏染和影响。因此，在欣赏和学习时下及过往顶尖设计师的佳作时，请留心他们针对线条元素所运用的方式或手段。

It is inhumane, in my opinion, to force people who have a genuine medical need for coffee to wait in line behind people who apparently view it as some kind of recreational activity.

DAVE BARRY

原则 23

指向元素

箭头、线、三角形与指针形状等设计元素，均具有指向性的视觉引导效果。

尽可大胆使用这类视觉指向元素，借助醒目或色彩明亮的箭头等，将注意力指引至你所希望的部分。如果有必要，甚至可以将箭头、三角形或手指状的指向元素当作作品的主角。

指向元素也可巧妙地用来转移视线。例如，复杂画面中精美的装饰图案，或许能悄无声息地将视线从一个部分带往另一部分。而插图或摄影画面中人物的手势或目光凝视，同样能将视线引至所指向的画面内容上。

而长久以来，艺术作品中的透视线一直以一种潜在的、下意识的方式引导观者的注意力（关于透视部分的内容，详见原则 45）。

倘若你希望参与一门有趣而富于启发的速成课程，借此学习视线引导的艺术，倒不如花些时间，仔细研究艺术大师们的画作。跟随画面中那些女人、男人甚至生物的目光，跟随他们四肢的动作，以及身体姿势的牵引。此外，也请留意构图中背景及前景的结构，透视线的引导方式等。（莱昂纳多·达芬奇创作的《最后的晚餐》，就是一个指向性丰富的典型范例。）

要注意的是，在选择指向元素并试图设计有效的引导时，要避免将视线引至画面边缘或画面外的失误。当指向元素指向画面边界外时，就会产生这种问题。

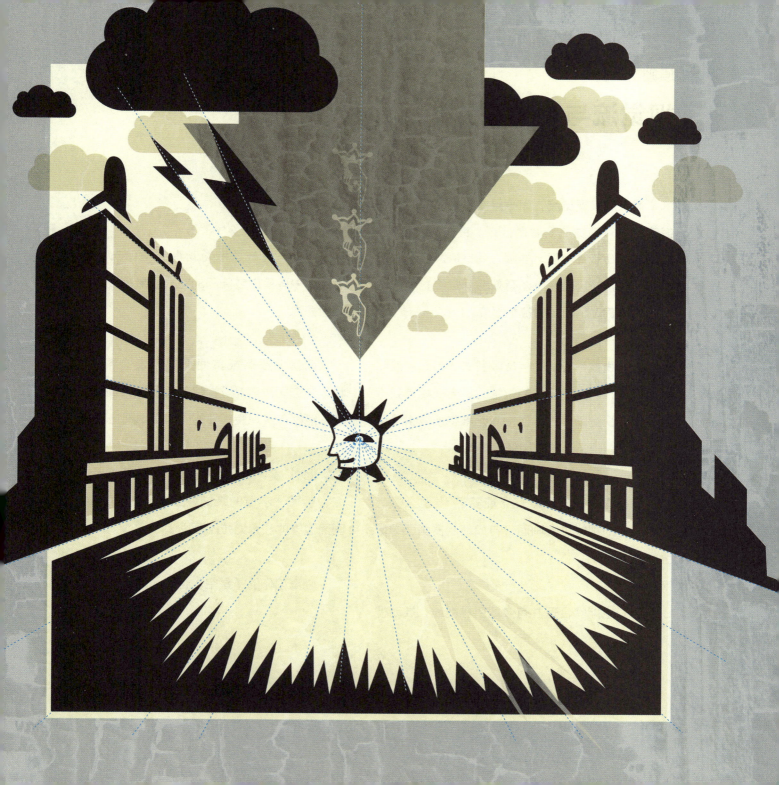

原则 24

视觉流与视觉牵引

很难定义视觉流，而一旦看到或感知到，便很容易理解视觉流到底是什么。良好的视觉流，能使观者在欣赏版面、插画，观看摄影作品、艺术作品时，充满愉悦感。有效的视觉流，能推动视线流畅游走于画面的各个部分。

当视线被不重要的信息吸引时，当元素彼此争抢视线，产生了视线的拉扯时，当视线遇到不合逻辑的视觉障碍时，当指向元素将视线引导至版面外时，视觉流的作用便会失效。

而视觉层次（原则 18）能够运用视觉线索，引导观者的视线进入画面，自如地欣赏画面，增强视觉流。

色彩也能够合理并有效地引导视线，推动视觉层次，建立视觉流。

此外，线条与指向元素（详见前两个原则）可通过一些直白或隐晦的方式引导视线，建立有效的视觉流。

而借助线条或其他视觉元素（点、几何形状、装饰图形等）所构建的美丽迷人的曲线或路径，能够在实现装饰性的同时推动视觉流。

此外，下凹、拖曳、卷曲等装饰元素（比如，手写体字母的装饰性字尾），能够将游弋于画面边缘的注意力拉回画面。

梵高创作的《星空》也是一种视觉流。

When I am ... completely myself, entirely alone ... or during the night when I cannot sleep, it is on such occasions that my ideas flow best and most abundantly. Whence and how these ideas come I know not nor can I force them. — WOLFGANG AMADEUS MOZART

原则 25

封面与内页的关联性

手册或宣传册的封面设计，始终应与视觉主题及内页设计相呼应。

这些看似不言而喻，但令人惊讶的是，常有一些手册的封面与内页完全脱节，似乎呈现了两个迥然不同的世界。

建立封面与内页关联的方式有许多。譬如，将封面的字体、色彩及平面元素（线条、边线、背景等），通过一些鲜明干脆或低调含蓄的方式，在内页中不断复用，达到内外映衬的效果。

定义封面与内页之间完美的视觉重复度与呼应感，是一门艺术中的艺术：这是在两个或多个页面间（封面与多个内页间）建立关联，同时保持各自的视觉特征与主题性的过程。

着手任何强调视觉统一性的项目前，都要牢记这一点。以此为目标，不仅有助于评估设计想法，另一方面，也能避免在一些可能会走入死胡同的想法中耗费过多时间。

第4章

视觉传达

原则 26

图形简化

设计并表现一颗星星、一朵花、一只猫咪或一辆汽车，这些都并不困难。使用直线、曲线以及一些基础图形的简单组合，就能表现它们的形态。如果你想要继续完善，达到精细和完美，也是可以的。但其实，简单表现人物、地点或物体的形态并不费时。

简化的图形或造型，经常用作标志或可视化图表中的组成元素。不同的表现方式和精细程度，令这些造型变得真实、新奇、幼稚、粗糙或优雅。

做图形设计时，请运用所掌握的元素组合方法，综合考虑视觉层次、视觉平衡、视觉流、对称性、色彩以及样式风格等因素。总而言之，多花些时间在草图与构思上，勾画一些简单的图样。在反复摸索，直至画出一两张值得继续深入设计的图稿前，没有必要过早打开电脑。

设计简单的图形或图像时，不妨尝试一种方法：过头，即过度简化。当你将图形简化到极致，以至于难以分辨或识别时，再添加一些必要的细节或装饰元素，以表现事物的造型与风格。

图形设计能力，被视作专业设计师的必备技能。倘若你认为自己在此方面缺乏天分，多加练习即可。其实，练习也是一种乐趣和消遣。如此，就算在工作繁多、压力很大的情形下承担了一些图形设计任务，你也有充足的信心胜任。而且在练习中，你也早已掌握了不少设计技巧。

图形1：星星

图形2：花朵

图形3：猫咪

图形4：汽车

原则 27

图形构建

使用图形表现人物、地点或物体时，一种有效且极为巧妙的方式是：使用基本形状构建图形。比如正方形、圆形、矩形、椭圆形、三角形、星形以及多边形。

运用基本形状表达具象化的插图或标志不仅有效，也为表达复杂图像打下了坚实有力的基础。

此外，几何图形同样能有效表现抽象含义的标志，尤其在借助 Adobe 路径查找器（Pathfinder）面板的工具时（Illustrator 和 InDesign 均有该面板），效果更佳。

路径查找器提供了丰富的工具，许多设计师借助它，通过基础图形设计各种具象和抽象内涵的标识。倘若你还不熟悉这些工具，请亲自尝试，并勤加练习。路径查找器帮助设计师完成各种图形的合并、相减等操作，或探索有趣的图形交叠方式。借助该工具，你可以通过任何形状，创作简单或复杂的视觉造型。

补充一点，你还可以在几何图形的内部，设计各种视觉标志，打造有趣且迷人的视觉形象。例如，挑战自我，设计一种圆形、椭圆形、正方形或三角形内的物体或动物标识。设计师设计图标时常使用这种手法。当你看到类似作品时，请多留意，为日后的设计积累创意素材。

原则 28

主题性

无论你是否意识到，你所创造的每个标志、插图或图像，都散发着某种气质，一种无形的主题性，比如强而有力、创新感、秩序井然、精确缜密、古老悠久和优雅尊贵。

请避免产生无意义或模棱两可的主题。掌握局面，定义你所希望通过标志、布局或插图，向目标受众传达的主题性和视觉感受。接着着手设计，使其不仅造型美观，更能精妙传达你所预期的抽象感观与内涵。

在平面艺术中，主题是观者看到作品中的企业、人物、产品或信息时，所能联想到的关键词。本节开篇段落中已经列举了6种主题，此外还有更多，比如优雅知性、强壮发达、彬彬有礼、高科技、大萧条时期、未来主义、脆弱感、蓬勃繁盛、迅速敏捷、坚实稳固、高效卓越、休闲随性、都市感、孩子气、有条不紊、复古、媚俗以及自然质朴等。

定义并传递有意义的主题时，认可这些抽象本质的存在，认可它们对出色的设计与艺术作品至关重要，设计便成功了一半。接着，你要肩负起设计师的责任，精心搭配合适的字体、色彩与图像，谨慎规划构图，构思设计风格，通过这些元素传达无形的主题内涵。

每一次着手新的设计项目时，不妨写下相关的主题词，譬如，列一张关键词清单，比对清单，评估视觉呈现与设计风格。探索各种可能性时，这样做不仅能够简化设计决策流程，还能为内容、标志、构图布局或插图的视觉表现提案找到合适的理由和依据——一个你的客户乐于聆听并接纳的理由。

原则 29

视觉特效

曾几何时，博人眼球的视觉特效只能通过费时的暗室魔术，或熟练的插画师之手，才得以展现。而如今，多亏了艺术媒体的数字化技术，诸如阴影、透明效果、立体特效等，只需点击相关功能菜单选项便可轻松呈现，而且这些也只是诸多数字特效的冰山一角，沧海一粟。

构图元素（或整体构图）很少需要强制使用某种视觉效果，不过，特效的使用是值得考虑的。有时，出于视觉效果或整体概念传达上的考虑，选用恰到好处的特效，就如画龙点睛一般，为整体效果加上了完美的一笔。

设计师可以通过 Photoshop、Illustrator 和 InDesign 之类的软件尝试和学习特效。对大多数视觉导向的人（包括设计师、插画师和艺术家在内）而言，没有什么方式比亲自打开一个文档（空白文档，选取硬盘中的一张照片，任意尝试，一切由你决定），自由探索软件提供的各类特效，更为简单有效了。而在探索中收获的知识与经验，一定或多或少，能在日后真实项目的实践中派上用场。

同字体和配色一样，所有视觉特效都受限于一时兴起的潮流与喜好。比如，阴影效果就曾在设计师与大众的喜好中不断起起落落。不仅如此，即便在阴影效果极受欢迎的时候，也仅有部分样式得到了优秀设计师与大多受众的广泛认可与喜爱。如果你特意了解一下顶尖设计师的作品，便会发现上述事实。而透明度错觉、闪光与发光效果以及浮雕与斜面效果等其他视觉特效的境遇也是如此。

eberg

原则 30

具象派艺术

一些精心绘制的插图或照片，可以极为写实地刻画真实事物。

当然，也可以通过一些风格化的意象加工进行表达与呈现。这可能是视觉效果应用最广（以及最多样化）的领域了，囊括了当代插图与摄影、印象派艺术流派以及各时代的平面艺术（回想一下，20世纪30年代的流线型新艺术设计作品，50年代大胆鲜明的苏联海报，60年代的迷幻摇滚专辑封面，等等）。

传达真实事物的方式还有许多，比如采取超现实风格、奇幻、幽默、惊悚或神秘风格等。

数码摄影与图像处理软件的出现，使人们能够轻松地借助电脑创作视觉形象，然而，一些艺术家依然偏爱使用颜料、铅笔、墨水（或与数码工具效果类似的传统方式）等传统手段进行创作。

对于你正在创作的标志或构图，是否需要加入某种特定的元素？如果需要，请尝试考虑各种可能的方法，勿过早受限于一种形式。可以多翻看艺术史书籍，或在插画集与设计年鉴中学习，寻找灵感。即便是顶级的插画师，仍需经常翻阅资料库之外的各类素材，作为灵感的来源。

你是否有足够的能力绘制预期的视觉形象？倘若可以，请放手去做。倘若你不确定自己的能力，也不妨放手一试究竟，或者多花些时间学习必备的技巧？倘若答案是否定的，你完全不具备这种能力，那么在预算允许的条件下，寻找能够帮助你完美完成作品的插画师即可。

原则 31

摄　　　影

或许你未曾注意到，好的设计师通常也能成为出色的摄影师。优秀的设计师在构图方面拥有敏锐的双眼，能够捕捉事物潜在的美，无论是一张皱巴巴的纸，还是一轮落日，都能表现其最美的姿态。通常，他们也熟练掌握 Photoshop 的使用技巧。

如何成为这样的设计师？本书的建议：在实践中学习。养成随身携带数码相机的习惯，随时拍摄能够引起你注意或使你有兴趣的人、地点或事物。此外非常重要的一点是，研究一下你的相机的按键、功能菜单及设置，尝试挖掘更多样的拍摄形式与效果。善用你的构图直觉，寻找巧妙的构图方式，有趣生动地呈现每一个镜头下的精彩。

一旦养成了随时拍摄好照片的习惯，手边可用的照片素材储备将直线增长。储备丰富的设计师，必定有不少心爱之作，随时供日后设计或艺术创作所用。不仅如此，丰富的照片库也能提供版面所需的元素，从花朵芬芳的绚丽背景，到情感流露的市中心角落，应有尽有。

数码相机的另一种使用方法是：收集各类视觉纹理的照片（详见原则 41）。某些事物具有极为别致的纹理质感，譬如，老化的水泥地面，破损剥落的墙面，风霜覆盖的挡风玻璃，充满彩色按钮的抽屉，等等。这些特殊纹理的照片，可用作版面、插图或网页的精彩背景。

原则 32

裁剪与容纳

向画面中添加插图或照片时,需要充分考虑不同的图像构图与布局方式。

图像有多种构图方式,例如,伸出页面边缘,从页面边缘插入,使用线条(细的、粗的、黑色、白色、彩色等)围成图像的边框,增加图示框,用文字包围图像,或用装饰花纹围绕。

对于照片与插图的边缘,可以使用加暗、虚化或模糊等视觉效果,以此强化图像的边缘。

处理图像尤其是照片时,也可考虑裁剪的方式。既可以轻微修整,也可以大刀阔斧,可以裁剪得只留下图像的核心元素,也可以留出多余的空间(这些空间也许包含或没有包含任何文字、图形或其他图像元素)。多进行一些尝试,再确定最佳方案,裁剪的方式会影响图像最终的呈现效果。

倘若你是喜欢自由摄影的设计师(如上一原则所述),你会追求使用相机拍摄的美丽且构图紧凑的照片。遗憾的是,这虽是一个好习惯,但若对照片比例有特殊要求,反而会束手束脚。那么如何处理这个问题呢?采用**宽松取景**的方式即可。从你认定的最佳构图画面中,将镜头拉远一些,在画面四周留出呼吸的空间。裁剪照片时,这些额外多出的空间,让你有更多自由发挥的空间。

原则 33

视觉载体

谁说只有矩形、
圆形以及三角形之类的
标准形状才可承载图像或文字？

若采用不规则形状、剪影轮廓或文字形状，呈现照片、插图、图形、图案、文字内容或整个版面，又怎样呢？

以不规则的图形作为文字内容的视觉载体，一定会碰撞出有趣的火花。视觉载体与文字内容的主题可以保持一致或相互冲突，以体现幽默、愚蠢可笑或社评风格。

第 5 章

风格规划

原则 34

一致性

无论什么情况下，设计师都能运用已掌握的技能，设计出引人入胜的视觉作品。尽管有些设计师技能有限，可参与的项目类型也受到限制，但这不应该理解为：设计技能不全面的设计师在接到新的项目时，便自动认定自己无法承担插画师的职责。

毕竟，倘若对于某些项目而言，那种粗线条刻画的人物、稚气笔触描绘的飞机、粗糙涂鸦的乐器等风格，都可被视为一种适宜且具有美感吸引力的视觉呈现（这些元素通常多出现在时下传媒的作品中），那么当然，每一位设计师都能找到完美匹配其技能的工作。

无论你是才华横溢的画家，天赋异禀的数字艺术家，还是笨手笨脚的涂鸦者，你的创作都必须满足一个特定的要求：一致性。

假如你绘画技能高超，正在创作一幅极尽典雅与精美的插图，那么每一条笔触都要体现优雅与美丽。倘若你的技能偏向于自在和有趣的创作，且手头的工作恰好适宜这种风格，那么每一处细节都要体现闲适和活泼感。倘若你的插图技能有待加强，有一项设计任务需要你打破规则，表现一种天然纯粹的粗线条风格，当然要毫不犹豫地接下该任务，将热情和已掌握的技能投入创作，始终如一，完成设计。

原则 35

弧线的特征

无论哪种创作，图形设计、字体设计、装饰花纹设计还是插画设计，都应当了解、评估并优化设计中的弧线样式。尽管弧线细节很不起眼，但在设计与艺术作品创作中，不同弧线的视觉特征对作品的美感及主题基调有着莫大的影响，不容小觑。

举个基本的例子，假设你想以一个波浪图形为元素，设计一种重复的图案。比较好的起步方式是，首先定义图案想要传达的调性（优雅、正式、天马行空等）。然后基于设定好的调性，设计波浪的造型样式。评估不同样式时，相信自己的艺术直觉。在判断对错以及决定合适与否方面，没有比这更好的方式了。

请认真看待这一步。图案的视觉基调几乎完全取决于所构成的元素调性，也就是说，取决于波浪图形的视觉特征。而其特征，又取决于构成波浪的弧线样式。

这种思考问题的方式应运用于弧线与弧线图形的插画设计中。接着，问问自己：我希望画面表现出哪些视觉基调？哪种弧线样式能够满足要求？选择一种弧线，还是多种不同特征的弧线？

对于上述问题，每个设计师都有自己心中的"哈姆雷特"。最最重要的是，这个问题必须在一开始就提出。否则很容易陷入大脑放空模式，或软件的预设模式，下意识画下脑海中浮现的第一道弧线，或遵从于电脑提供的弧线样式。不要允许这样的事情发生。务必先尝试并探索各种方向后，再定义弧线的视觉特征。

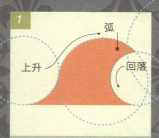

弧
上升　回落

由圆形构成，弧形较高，卷度大，上升势陡，回落势陡。

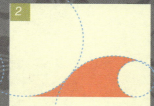

由圆形构成。高度中等，上升缓，回落较晚且陡。

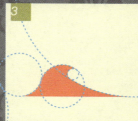

由圆形构成，尺寸小，卷度小，上升势陡，回落缓。

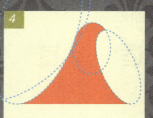

由椭圆形构成，卷度小，上升势陡，回落势陡。

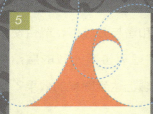

由椭圆及圆形构成，卷度高，上升势陡，回落势陡。

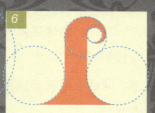

极为精确，几近完美的弧度与卷曲度，垂坠感强烈。

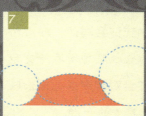

矮胖弧形，上升势陡，卷度微小，椭圆形弧顶，回落势陡。

由圆角矩形构成，高悬的弧形，垂坠感强烈。

波浪样式

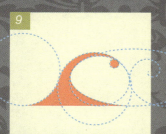

结构精细，装饰性的卷度，弧线上升，急遽回落。

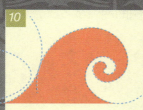

由三个黄金螺旋构成的卷度（详见原则13）。

规则结构，均衡的流线型，向前涌动的趋势。

规则结构，特别的卷度，造型活泼。

原则 36

适　　宜

　　和谐，在美学相关的探讨中提及时，总是被视作成功、美丽及完美的化身。

　　例如，绘画相关的书中或许会写道，鲜活色彩构成和谐色调，通常能为女性服饰增添精美和细腻的质感。艺术总监或许会对客户讲，这张照片与文字内容很搭调，真是完美的和谐。

　　以和谐代指美是极为妥帖的，但也会引起一些误解。比如，提及和谐，大多数人认为这意味着融洽与适宜。这反而产生了第二个问题：和谐通常被视作呈现美感的前提，以至许多设计师似乎觉得，若要找到色彩、字体与图像之间的关联，必须达到和谐，即融洽与适宜的配合。

　　没有什么比这样的想法更离谱了。例如，一张海报希望通过制造冲突、危险或愤怒感，而使画面显得更加刺激，我们该如何构图？若通过色彩、字体与图像之间的不和谐与分歧感，能否使海报更具吸引力？若画面呈现协调一致的融洽感，能否在审美感观和概念上达到同样的效果？当然。

　　认识到上述问题后，在有关美学的探讨及构思中，请避免运用（或尽力减少使用）和谐一词，转而以其他词汇或短语替代，比如适宜或符合目标。毕竟，这些短语适于表达所有类型的和谐美，无论你的作品希望体现融洽感，还是诸事不顺的冲突感。

原则 37

明度与表达

艺术领域中的明度，指色彩或灰阶的明暗程度。如原则 50 阐述的那样，明度的作用，是向大脑传递眼睛看到的一切事物包含的信息。无论画面布局、图像还是文字段落，倘若缺乏明度信息，大脑便会丧失对视觉信息的消化处理和认知理解能力。

明度也会影响视觉风格。设计师与插画家在创作设计与艺术作品时，若对明度没有概念，缺乏敏锐的感知，就如同音乐家在弹奏乐器，却不在乎弹出的曲调如何，不在乎是否优美，或如同厨师在烹饪食物，却无视菜肴的味道，任意烹调。明度就是如此重要的存在。

在版面与插图中使用多种不同明度的色彩，能最为明确且生动地传达主题内涵。以这种方式，采用多种鲜艳的色彩时，可以散发浓烈的青春感、行动力与生命力。而采用多种明度的低饱和色彩时，则能散发成熟含蓄、温文尔雅或自然朴实之感，体现一种刻意安排的复杂与威严（请记住，一种色调所体现的主题性，取决于实际选用的色彩，以及运用这些色彩的图像）。

当所选择的色彩大多或完全集中在高明度区域时，可完美呈现高雅精致或细腻谨慎的基调，例如优雅、怀旧或母爱。

当版面或图像整体明度偏暗时，会营造一种神秘的气氛。色彩决定了主题氛围，例如，皇室蓝、深酒红及暗紫罗兰色等一系列色彩偏暗但浓烈的色调，散发出一种悠久的历史感与王权气息，而上述色调若选用深色以及低饱和度的色彩，或许又能传达一种不安或凶险。

原则 38

其他风格

设计师需要有能力适应不同的创作模式与风格，以满足不同目标受众对不同风格的偏好（详见原则 72）。对那些想要扩大客户群体的设计师，更是如此。

例如，偏好粗犷无序设计风格的设计师，若想接手某严肃正统的客户项目，就必须创作一套更清爽、整洁且符合传统审美的设计方案。

相反，创作风格刻板严谨的设计师，遇到那种追求独创性与叛逆态度胜过协调适宜与有条不紊的客户时，要乐于接受缺乏严谨的审美风格。

有趣的是，许多设计师要么忽视了这一点，要么失去了兴趣。为了扩大客户的服务范围，他们需尝试多元的视觉风格，创作多样化的风格作品，女性化、男性化、企业感、基层感、优雅精致、聒噪吵闹、成熟年长、青春活力，等等。从职业的角度而言，这非常重要。排除其他无关紧要的因素不谈，倘若你不希望失去工作，那最好不要忽视这一点或放弃这种思考。因为这就是现实。而一旦掌握了如何运用色彩、字体与视觉风格，吸引你认为毫无共性的群体，你会发现，身为设计师充满乐趣。

你觉得如何？是不是应该拓展一下设计技能，尝试一些新风格？或花些时间，翻阅并学习设计与插画年鉴，摸索一些不擅长的领域？如此一来，之后若有人提出的要求超出了你所专长的风格，你依然可以毫不犹豫地回应：没问题！

原则 39

混搭风

本书提到了几种明确的以及半明确的美学类型：图形简化，风格增强，现实主义，半现实主义以及超现实主义，等等。每一种视觉风格都可以通过颜料、铅笔、照相机和数字媒体（囊括了各种可能性）来完成。

艺术创作可以选择单一的某种风格及特定的媒介。

除此之外，你也可以选择混搭风格与媒介来营造特定的视觉效果，譬如，当你想要同时呈现多元化、古怪感、庸俗感、混乱感或社评风格的情况时。创作需要体现以上风格的方案时，不妨问问自己：应该选择一种风格和媒介，还是摆脱束缚，选择错乱、拼凑、混合、杂糅、拼贴、大杂烩等混搭模式？（或其他类似的方式。）

采用混搭风格进行绘画或摄影创作时，保持果断尤为重要。果断选择具有明确关联的风格（比如，水分充盈的水彩画，配上水墨书法），或大相径庭的风格（如右图所示）。无论你希望将混搭风用于整体构图，还是针对画面中的不同部分采用不同风格，保持果断都很有必要。

倘若混搭风格之间既没有明确的相似性，又非完全相反或不同，则很容易失败。因为这使观者对设计者的意图感到困惑，难以判断不同视觉元素的细微差异究竟是刻意为之还是无心之作。

原则 40

时代感

过了 12 岁的年纪，我们大都开始特别怀念过去或憧憬未来的某段时期，并充满了幻想。例如，中世纪的骑士精神，咆哮的 20 年代，贫瘠的 30 年代，嬉皮士文化的 60 年代，爆炸头流行的 80 年代，以及尚未到来的外来科技、时尚与人类辉煌（或衰落）的新时代。

针对特定的受众，无论人群细分如何，设计师皆可在作品中呈现呼应的时代感，以奇特有趣的方式传达视觉主旨与主题性。除此，也可通过精心挑选的字体、色彩、照片、插图、设计图案等来营造时代感。

表现时代感也许并不适用于所有设计，而一旦找到了合适的主题，便有可能成就佳作。实际上，出色的效果值得你多花些时间思考，手中负责的广告、手册、海报、网站、标志或包装设计，是否会受益于这种风格且更加出彩。

倘若你打算在设计中加入体现时代感的视觉素材，请提前做好研究工作。当然，网络是一个寻找图像素材与资料的好地方。图书馆与书店也会帮助良多，不仅如此，（无论信与不信）你甚至能意外找到许多网上难寻的资料与素材。仔细调研你所选定的时代，确保设计与艺术创作能够捕捉到那个时代的精髓，反映你所希望的细腻感觉。因为，在受众中，或许有不少人能够评判作品中时代细节的真实性与准确性。

第 6 章

赏心悦目

原则 41

视觉纹理

什么是视觉纹理？视觉纹理可以是粗糙的、颗粒感的、凸出隆起的或布纹状的，运用渲染或拍摄的图像或借助数字效果，在一幅作品中进行呈现。视觉纹理也可以是由任意抽象、具象、系统或随机的视觉素材（线条、图形、点、虚线、弧线、曲线、装饰、图画、图像……）构成的密实图案。

通常，设计师运用视觉纹理营造有形的视觉触感，强调整体的主旨，比如坚固崎岖、温暖舒适或奢侈豪华等。也可以传达一些无形的主题，例如科技感、媚俗感或灵性。

设计师常常在作品的背景中加入视觉纹理，或将它们置于构图的空白区域，或围绕在版面周围，以此创造更多的视觉美感及主题趣味。

在标志、插图或图形设计中，加入相关主题的视觉纹理，作品会更显出色和迷人。同样的方式也适用于手册、海报、文具、名片、网站、包装以及招牌的设计和创作。

视觉纹理还可以通过一些有趣的方式，改变图像的外观效果。首先，在 Photoshop 中创建一个视觉纹理图层，将其叠加在照片或插画之上。然后，尝试不同的图层混合模式与透明度设置，观察图像效果的变化。最终的结果可能极为有趣，甚至有可能改变了整个作品的基调。这种程度的改变，足以启发你动手建立自己的视觉纹理库，以在未来的项目中更好地使用这种手段。

无须强制每个设计与艺术作品都要使用视觉纹理，但这种手段常能将作品的视觉张力、吸引力及趣味性显著提升若干个等级。

原则 42

重　复

通常，当眼睛注意到图形构成的重复图案时，或多或少是立即意识到的，无须仔细观看每一处设计细节。因为，重复图案中基本不会包含其他单独的视觉元素（关于图案部分，下一个原则会详述）。

图案这个例子很好，我们可以运用图案的重复性，设计一些吸引力不高、不会被过度关注的视觉元素，打造低调的背景视觉效果，更好地烘托其他视觉元素。

关于重复，还有一种相反的使用方式，即充当一种吸引视线、增加视觉愉悦感的手段。为了达到这种效果，只需在照片或插图中，设置一些不寻常但吸引眼球的人物、动物或物体的重复效果（或接近重复的效果）。观者很容易被这种事物吸引，因为生活经验教会我们，倘若在真实生活中见到不寻常的重复，通常值得多看一眼。（想象一下，当你看到一位商务人士独自站在公交站牌下的感受，是否有别于，同时看到三位近似的商务人士排排站在同一站牌下的反应。）

无论你正在创作什么，无论是广告、手册、海报还是网站，请考虑运用重复这种设计手段，以增强背景图案细节的细腻感。与此同时，设计一些古怪、幽默、另类或诡异的重复形式，将观者的注意力完全聚焦在这部分的内容与信息传达上。

原则 43

图　　案

数字化工具的出现，使得运用各类视觉素材创作图案的过程变得简单轻松，制作图案时也充满了乐趣。而且，在设计与艺术类项目中，图案的使用更是充满了无限的可能性。

创作者可以通过重复的图形、弧形、旋涡形状、文字元素、装饰符号、装饰花纹和图像来生成各种图案。

图案组合可以非常精致，或较为粗糙。元素排列可以条理有序，或随意无章，可以采用一些特殊效果（阴影、浮雕、透明效果等），也可完全不使用。

可以在整个背景中填满一种或多种混搭图案，或只在部分内页背景中使用。也可以将图形元素内置于图案，或将图案围绕在周围，比如标题、轮廓及边线等元素。

图案可用于强调和提升画面内容的主题性，例如，使用古典花丝图案装饰作背景，美化和烘托手写字体的氛围。此外，也可以运用图案反衬和对比画面的主题性，例如，古典花丝装饰的背景，对应涂鸦风格的内容。

请尝试使用 Illustrator 之类的软件创造图案。字体、图片或你收集的插画和照片素材，都可作为图案创作的基本元素。或者，你也可以通过手工绘制、摄影或运用路径查找器等工具，从头设计自己的图案。就算将构成图案的元素限制在一至两个以内，图案创作的可能性依然是无止尽的。

小贴士：创建图案时，尽量将图案尺寸设置得更大。因为，倘若你花了许多时间设计出一版图案，结果发现尺寸偏小，无法填充整个空间，这着实令人失望（而且你或许早已发现，基于已有图案扩充图案，并不是一件容易的事）。

原则 44

纵深感与视错觉

二维空间上营造的纵深感，总能强烈吸引目光，营造出视觉的愉悦感。或许是因为在二维空间营造三维效果的做法，总是会带来许多新奇感受，令人乐此不疲。

Photoshop、Illustrator 和 InDesign 等软件，提供了大量的设计工具与方法，能够创造出不同明暗变化、阴影、光泽、高光效果以及结构形态上的变化效果等，以此模拟三维空间纵深的视错觉。

你想了解这些工具与方法吗？不妨创建一个空白文档，亲自探索一下吧。比如在图形、文字和图像元素中套用不同的立体效果。亲自动手不仅能帮助设计师熟悉软件的功能，还能提供许多思路与创意，相比查阅帮助手册，这种方式更能加深印象。

此外，数字化的工具与方法能以更为细腻的方式打造立体效果，譬如，在图形、文字与图像上叠加透明效果，创造一种隐隐约约、上下层叠的立体感，避免了生硬地去打造真实世界的立体感。

别忘了尝试创作立体感与纵深感的传统方式。比如从无到有，设计出愚弄双眼的视错觉（凯尔特结就是其中一例，还有 M. C. Escher 空间扭曲的视错觉画作）。

原则 45

透　　视

你知道什么是消失点，又该如何运用它吗？你了解单点透视、两点透视与三点透视之间的不同吗？你知道等角透视与光学透视有何差异吗？

倘若你知道这些问题的答案，那你很棒。你已经懂得了大多商业设计师与插画家需要掌握的知识，这些知识帮助他们在绘制图形与插图时创造立体的透视效果。不止如此，关于如何使用软件产生纵深感的透视错觉，你至少也应有些基本概念。

倘若你不知道这些问题的答案，何不加强对视觉透视方面的认知。这些知识在你的整个创作生涯中都将十分有用。对透视原则的理解与认知，可帮助你通过手绘或数字媒体技术，创造立体逼真的透视感插图与图形。此外，也有助于你理解并评估电脑生成的立体图像与透视效果。

透视是一个博大精深的主题，难以在本章有限的篇幅中阐述透彻。但好在相关主题的内容非常易得，搜索网页或在图书馆及书店中搜寻，便能获得大量有关透视规则与技巧的书籍。此外，消失点、水平线、等角透视与光学透视的知识，也并非极难理解。只消一些基本知识，便足以提升创作立体透视图像的能力和评估能力。

额外补充一点，学习传统透视表现手法的一个额外好处是，该手法用到了铅笔、纸张、尺子、橡皮等非数字化的传统工具。这对生活在数字化时代的设计师与艺术家而言，是难得的有趣尝试和经历。试试看你就明白了。倘若你已经长期没有使用过电脑之外的工具，更应该尝试一下。

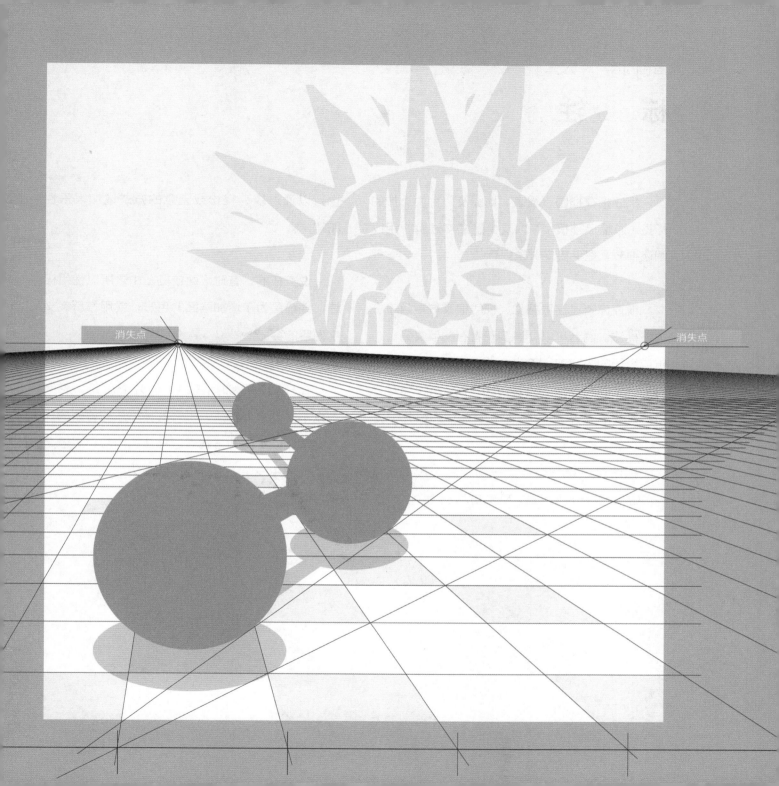

原则 46

标　　注

　　标注指在插图、图表、地图及照片中添加的标签（通常尺寸很小）以及少量文字注解，用以阐述细节，提供更多背景信息。

　　或许你有过这种感觉，视线很难抗拒且不去关注标注。倘若可以，许多观者在阅读文章、广告或手册的内容前，首先会选择阅读这些简短的信息。倘若仓促浏览内容，这些标签或文字标注可能是整个内容中，唯一被认真阅读的部分。

　　标注可以是一个字、一句话、一段文字或一个故事。标注可以向观者传达必要的信息，也可以通过较为轻松或无意的方式增加娱乐性和趣味。

　　说实在的，有时版面或插图中之所以使用标注，纯粹是为了增加画面的色彩，或用作承载文字内容的容器。

　　在插图中添加标注时，请开阔思路，思考与众不同的表现形式，思考各种标注与背景的样式。尝试以不同的方式表达标注的内容，思考是否需要使用线条、引导虚线或箭头来关联标注与被注解的部分。

anatomy of the eye

- 睫毛
- 巩膜
- 眼睑
- 泪阜
- 虹膜
- 瞳孔

原则 47

刻意混乱

有些人，总是或常常被混乱吸引。

而有些人，只是偶尔被混乱吸引，前提是，混乱程度尚在合理可控的范围内。

还有一些人，在现实生活中排斥混乱，但对于艺术、电影和音乐制造出的混乱感，他们却感到新鲜有趣且乐在其中，或许在他们看来，这并非算得上真正的混乱。

将上述三种类型的人加在一起，基本涵盖了世界上的大多数人。不得不说，对于那些传达视觉混乱感的艺术或设计作品，非常幸福能拥有这样一群目标受众。

所以，你怎么想？要不要尝试创作一次艺术呈现与概念的混乱，尽情表达视觉元素，哪怕偶尔尝试一次也好，或至少在必要时尝试一次？

当你设法自由呈现视觉层次的混乱感时，请至少记住三种混乱感的构图方式：一是随机制造构图画面的混乱感（请查阅 Jackson Pollock 的作品）；二是严格控制，创作符合审美上考量的混乱感，比如，视觉层次（原则 18）、视觉流（原则 24）及视觉平衡（请查阅 Joan Miró 的作品）；最后一点，加入随意构图与精心排布的视觉元素，请参考右图。

第 7 章

色彩认知

原则 48

色彩感知

假如要求在一张纸上给天空涂上颜色，大多数情况下，人们都会拿起蓝色的蜡笔。

天空当然可以是蓝的，但有时也可以是深紫色、亮红色、活力的金绿色、淡黄色、灰紫红色或光谱内的任何颜色。这一切取决于时间、光线质量、空气纯净度以及观看者是否戴了太阳眼镜。

关于色彩的设定各种各样：天空是蓝色的，阳光是黄色的，云彩是白色的，灰尘是棕色的，树叶是绿色的。但这些物体的真实颜色到底是什么？当色彩受到不同光线质量的影响，或与其他颜色放在一起时，我们对色彩的感知会发生怎样的变化？

那些致力于描绘真实世界的艺术家，每时每刻都在同这个问题斗争，他们要求自己的大脑摆脱信奉的刻板印象，追求亲眼看到的事实。

身为设计师，你也要这样要求自己。丢弃大部分或所有过往的色彩认知经验，培养自己观察不同情境中色彩的真实样貌的能力。

不仅如此，还要释放自己，拓展思路，尝试各种另类或创新的色彩运用方式，将创作者的想法与情感传达给设计或艺术作品的观众。

坚持不懈地观察、学习与练习，便能提升色彩感知的悟性以及色彩运用的能力，更好地实践于设计与艺术创作。

原则 49

色相、饱和度与明度

倘若你真的想学习如何感知色彩，如何选择、改变、应用及混合色彩，最好将色彩理论一一拆解，从最基础且最易理解的部分开始学起。

实际上，若要描述色彩特质，理解并掌握三种色彩的属性足矣：色相、饱和度与明度。

色相其实就是色彩的另一种说法。蓝色、黄色和红色都属于色相，绿色、橘色、紫色、查特酒色、鲑鱼色、长春花色和南瓜色也是色相。

饱和度指色相的浓度或纯度。

100% 饱和度的色相，指该色彩浓度达到最强且最纯的状态。而哑色或灰色调的色相，饱和度的程度则较低。

明度描绘了色彩的明暗程度，范围从近乎纯白至近乎纯黑之间。

色相、饱和度与明度均能表现和传达视觉美感与创作意图，但若要精准把握并完美应用每一种色彩（鲜艳、明亮、暗沉或柔和），明度的选择很重要。一如之前所述，在设计或艺术创作中运用色彩时，明度是首要考虑的因素。

anatomy
color

色相是对色彩的另一种描述。该色相是橘红色。

饱和度指色彩的浓度。此橘红色是高饱和度。

明度指色彩的明暗程度，范围从近乎纯白至近乎纯黑。此橘红色的明度接近 50% 的灰度。

原则 50

明度第一

倘若我们看到的一切事物都具有相同的明度，那么实际上，我们将几乎难以识别事物的外形，也难以分辨不同的形状。

为什么会这样？因为我们的眼睛凭借明度的差异来识别看到的事物：明亮、中等、暗沉以及介于这些之间的明度，定义并区分了我们所看到的每一个人物、地点、动物、植物或其他事物的外形。

色相与饱和度是相对次要的视觉要素，因为一旦缺少明度，色相与饱和度就无法发挥作用。换言之，明度能够在缺少色相或饱和度的条件下，清晰传达视觉信息。若要举例的话，不妨观察一下黑白图像，这种图像的色彩仅包含明度，而不涉及色相或饱和度。

因此，当设计师与艺术家在版面、标志及插图的设计中运用色彩时，首先要考虑色彩的明度。明度不对，最终作品的色彩也一定不会合适或完美，就是这个道理。

不过，这并不是说色相与饱和度完全不重要。并非如此。实际上，在传达美感、风格与内涵时，色相与饱和度至关重要。设计师、插画家或艺术家的职责就在于，把握好明度、色相与饱和度之间的微妙关系，通过色彩的运用，呈现惊艳的作品及视觉效果。

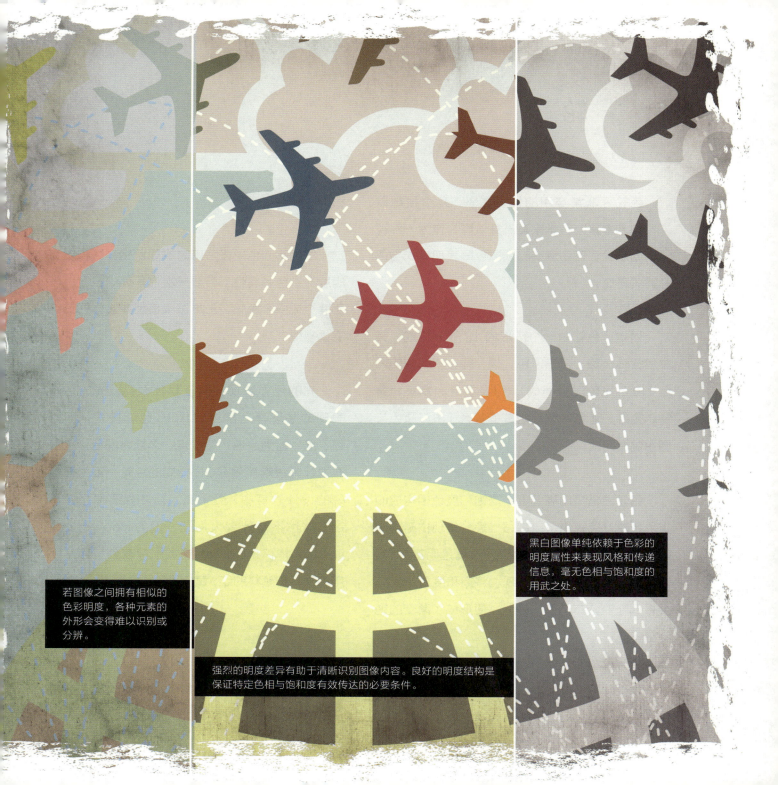

若图像之间拥有相似的色彩明度,各种元素的外形会变得难以识别或分辨。

强烈的明度差异有助于清晰识别图像内容。良好的明度结构是保证特定色相与饱和度有效传达的必要条件。

黑白图像单纯依赖于色彩的明度属性来表现风格和传递信息,毫无色相与饱和度的用武之处。

原则 51

色　　轮

　　色轮是非常实用的视觉图表，几个世纪以来，被艺术家与科学家发展并认可，作为一种视觉辅助工具，帮助解释和预测色彩表现模式与色彩的关联性。

　　通常，色轮由一个环形的 12 等分构成，其中包含红、黄、蓝三原色，橘、绿、紫组成的间色（由三原色混合而成），以及橘红、橘黄、黄绿、蓝绿、蓝紫、紫红组成的复色（由三原色与间色混合而成）。

　　色轮通常是由高纯度、高饱和度色相构成的实色色轮。色轮也可以由每一等分呈现由暗到明的渐变层次，表现明度效果，这就是明度色轮。饱和度也可以通过色轮表现，将饱和度由 100% 至极低渐变分布于每一等分，便形成了渐变的饱和度色轮。

　　二维平面色轮无法同时表现色相、饱和度与明度三种色彩属性。若要一次性呈现这三者，需要两个或多个色轮、三维渲染模型或实体的三维立体模型。

　　光的色彩表现不同于彩色颜料。光的色轮表现的是屏幕上常见的 RGB 色彩模式，即以红、绿、蓝为原色，黄、青、洋红为间色。大多数设计师很难接受 RGB 模式的色轮，因为在传统的设计教育中，红、黄、蓝才是三原色。不过，这也不是什么大问题，因为 Photoshop、Illustrator 和 InDesign 这类图像软件，通常采用的是基于颜料的红 / 黄 / 蓝色彩模型理论。

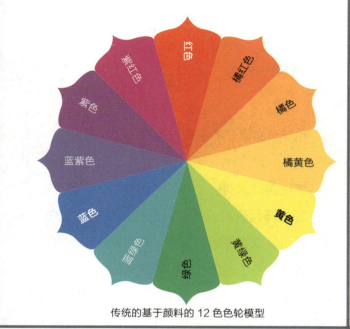

传统的基于颜料的 12 色色轮模型

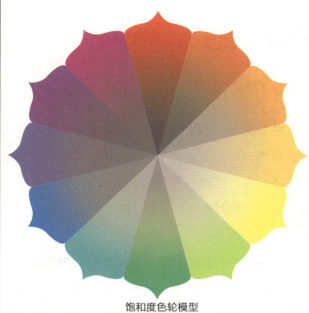

饱和度色轮模型

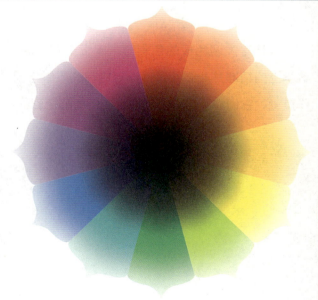

明度色轮模型

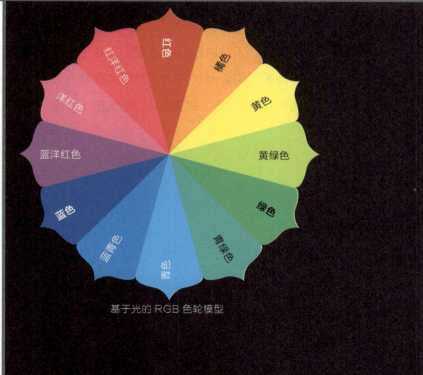

基于光的 RGB 色轮模型

原则 52

色彩联想

色轮的最大优势之一在于创建美丽调色板时，可当作一种视觉参考。右图中的调色板历经时间的检验，也得到了艺术家的认可，通过色相在色轮中的相对位置及关系来简单定义。

熟悉这些配色方案后，能将色彩联想拆解并转化为易于记忆的想法与原理，使你日后创建调色板时速度更快且更全面。

此外，了解这些配色方案的工作原理后，看似复杂的知识会豁然开朗，对于如何建立吸引人且有效的调色板，以及如何挑选设计作品的色彩，也不再有诸多的不解与困惑。

尝试通过这些行之有效的色彩组合，定义符合主题基调且兼具美感的调色板。同时请记住，这也只是建立调色板的起点。确定最终配色方案时，各种深色、浅色、高饱和度和低饱和度的色彩都应考虑在内（下一原则将阐述微调调色板各个色相的一些创想）。

挑选这类调色板的色彩时，牢记重要一点，科学上的精准并非必要条件：相信你的双眼与创作直觉，它们将引导你找到适合调色板的色彩。

五种万能的调色板

单色
色板由不同明度的单一色相构成。明度的划分以色轮中低饱和度的蓝紫色为基准。

互补色
指色轮中位置相对的两种色相。

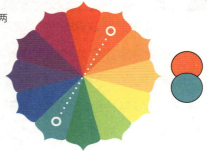

相邻色
由色轮中三至五种相邻色相组成。

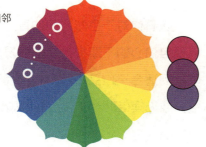

分裂互补色
由一种色彩与其互补色两边的两种色相组成。（以此图为例，即蓝色同其互补色橘色两边的色相组合而成。）

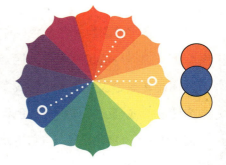

三分色
由色轮中等距的三种色相组成。

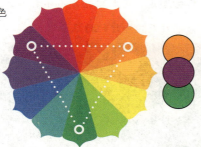

重要事项：
组成这类调色方案时，其中所有色彩都可更换并延伸为深色、浅色、饱和度高与低的配色版本，这种做法并不违反这些调色板的定义。

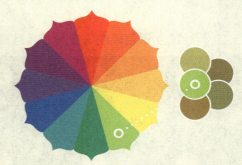

原则 53

定义调色板

假设你打算选择一种分裂互补色的调色板，应用在多种杂锦字体构成的图案中。而你之所以选择该调色板，是因为它能同时体现和谐性与冲突感（分裂互补色的和谐性在于，总是包含两种相邻的色相，而冲突感在于，又总是包含两种独立相对的色相。）

若只是将分裂互补色从色轮中取出，套用在图案上，这样是否足够？令人迟疑。大多数情况下，你或许更想改变其中一种或多种色相的明度或饱和度，或至少将其中一种色相拓展成单色调色板（如上页的图所示），以打造功能性强且赏心悦目的配色方案。

建立调色板的真正价值（且真正迷人之处），是考虑配色方案中每种色彩的变化与拓展。电脑的介入使色彩的探索及选择变得轻松，你也会希望了解更多数字化的选色工具，例如 Illustrator 的颜色参考（Color Guide），以及 Illustrator 与 Photoshop 均包含的拾色器（Color Picker）面板（详见下一原则）。

随着你对于色彩方面的直觉、你的知识储备以及自信心的不断提升，你会发现，自己越发能够找到适合于作品中色彩的替代配色，甚至几乎很少或无须借助数字化工具的辅助。

在使用上一原则中定义的任何一种配色方案时，你会发现，色相之间没有不好的组合，产生问题的只是明度及饱和度的糟糕运用。

选定调色板的色相前，首先应考虑的是定义良好的明度结构（原则 50）。请选择合适的明度差异，确保画面中所有元素能清晰地与其他元素区分开，使视觉效果跃然纸上。

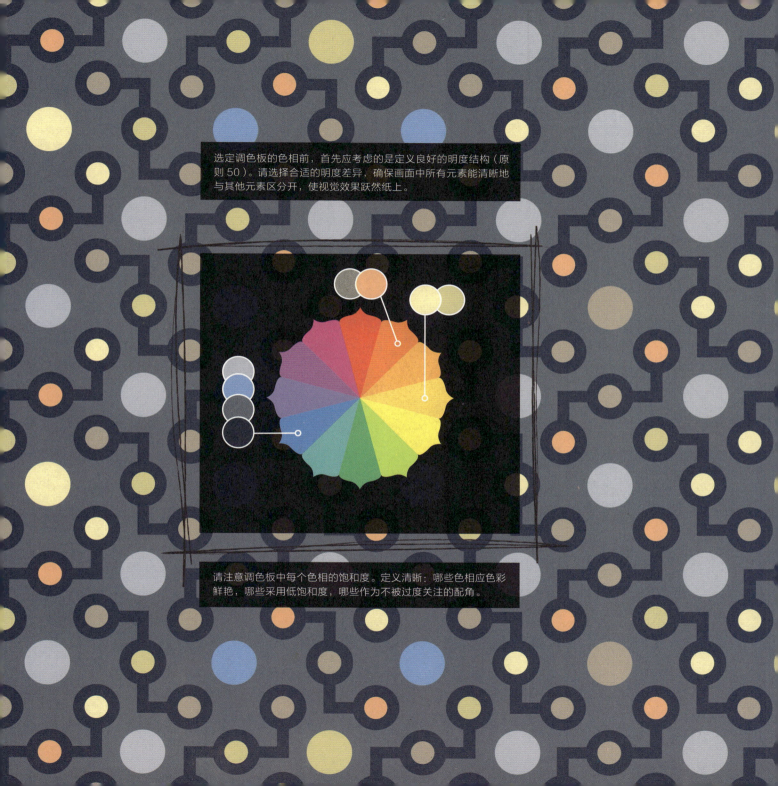

请注意调色板中每个色相的饱和度。定义清晰：哪些色相应色彩鲜艳，哪些采用低饱和度，哪些作为不被过度关注的配角。

原则 54

数码选色工具

Illustrator 的颜色参考，以及 Illustrator 与 Photoshop 共有的拾色器面板是极其强大有效的选色辅助工具。（InDesign 也提供拾色器功能，只是有别于 Illustrator 与 Photoshop 的版本。）

在上述面板中载入任何 CMYK 或 RGB 色彩，程序将会自动生成较浅、较深、更鲜艳及较灰暗的配色版本，供你参考和选择。

在运用颜色参考或拾色器工具生成不同的配色方案时，请将你中意的以及看似非常适合的色彩填充在面板的小方格内，并将它们置于屏幕工作区域的一侧（或软件的色彩面板内，随你）。应用这些色块的方式，就和使用水彩色板或油彩色板一样：采用各种方式比较分析，评估它们在明度、色相和饱和度上的关联性。当你找到一组满意的配色后，使用吸管（Eyedropper）工具进行色彩取样，套用在设计元素中查看效果，或将这些色彩分组，添置在新的颜色（Swatches）面板中，方便日后设计时随时取用。（倘若你对吸管工具或颜色面板不够了解，请查阅软件的帮助菜单。）

随着你对色彩的敏锐度不断提升，对于定义美丽配色的自信心也不断增长，你会发现，自己开始想要微调或大幅度调整基于颜色参考和拾色器所提供的配色。这当然是件好事，因为，作品中选择什么色彩，最终的决定权应交由你的艺术直觉。

Headline

Lorem ipsum dolor sit amet, consectetur adipis
sed do eiusmod tempor incidunt ut labore e
magna aliqua. Ut enim ad minim veniam, quis
exercitation ullamco laboris nisi ut aliquip ex ea
consequat. Duis aute irure dolor in reprehen
voluptate velit esse cillum dolore eu fugiat null
Excepteur sint occaecat cupidatat non proident, sunt in
culpa qui officia deserunt mollit anim id est laborum. Lorem
ipsum dolor sit amet, consectetur adipisicing elit, sed do
eiusmod tempor incidunt ut labore et dolore magna
aliqua. Ut enim ad minim veniam, quis nostrud exercitation
ullamco laboris nisi ut aliquip ex ea commodo consequat.
Duis aute irure dolor in reprehenderit in voluptate veli
cillum dolore eu fugiat nulla pariatu
occaecat cupidatat n

Headline

consectetur adipisicing elit,
cididunt ut labore et dolore
minim veniam, quis nostrud
nisi ut aliquip ex ea commodo
e dolor in reprehenderit in
olore eu fugiat nulla pariatur.
pidatat non proident, sunt in
ollit anim id est laborum. Lorem
ctetur adipisicing elit, sed do
t ut labore et dolore magna
niam, quis nostrud exercitation
o ex ea commodo consequat.
henderit in voluptate velit esse
cillum dolore eu fugiat nulla pariatur. Excepteur sint
occaecat cupidatat non proident, sunt in culpa qui officia
deserunt mollit anim id est laborum.

第 8 章

色彩与传达

原则 55

强烈的配色

从直观感受上来说，明亮的色彩比平和的色彩更有魅力，视觉冲击力和张力更强。

倘若你正在负责一项针对年轻人或活力群体的项目，譬如小学舞台剧海报、运动队的标志或旅行探险俱乐部网站的设计，那么推荐你选择浓烈色彩的色板，这样更易于传达出你所希望表现的活力与生气。

倘若在色板中，大多或全部是饱和度高的色彩，而你也希望将热烈奔放的感觉传达到极致，那么建议你拉大色彩间的明度差异，范围由极为明亮至较为黑暗。此外，限制色板中浓烈色彩的明度差异，也能从一定程度上抑制色彩散发出的生机与活力。

处理这种欢腾的视觉感时，要注意一点：除非刻意如此，否则不要过头。新手设计师常犯的一个错误在于，将一堆鲜艳的色彩生硬地拼接在一起，每一种都在呼喊并试图引起观者的注意，没有一种甘愿作为构图中的绿叶（饱和度略低或很低的色彩都能充当很好的配角）。

强烈的配色只在两种情形下能获得成功：第一，方案需要使用这种配色；第二，色相之间存在明度结构上的差异，能清晰表现视觉内容。明度的原则对所有配色都很重要，尤其是采用强烈的配色时。因为，当明度近乎一致的高饱和度色彩放在一起时，会引起令人不适的视觉感，如同一种视觉噪音。

丰富的高饱和度色彩与变幻的明度结构，使这幅海报的设计充满动感与活力。

原则 56

略微或全面降低饱和度

倘若你希望借由构图中的色彩营造多样化、雅致与现代的视觉氛围，不妨使用各类高饱和度色彩的混搭，通过各种色彩打造各异样貌，营造强烈的视觉多样性与丰富感。

倘若你想通过色彩降低视觉的喧嚣感与活力，不妨尝试略微降低或全面降低配色的饱和度，看看这样是否就能达成目的。

若欲凸显画面中的强调色，那么以明度较高或较低的色彩作为辅助点缀强调色即可（下一原则详述）。

而若大幅降低明艳色调的饱和度，会怎样呢？若原色调是暖色调，则会变成或棕色或暖灰色（带有棕、黄、红或橘色调的灰色）。若原色调是冷色调，则会变成冷灰色（偏蓝、偏紫或绿色调的灰色）。

Adobe 的拾色器和颜色参考面板（详见原则 54）能帮助设计师与插画家调配出各种适宜的低饱和度色调。

选择低饱和度的色调时，请参照四色色彩指南（尤其是使用深棕色或灰色等饱和度极低的色彩时）。许多电脑显示屏在精准呈现这类色调方面，都面临着极大的挑战。（关于此问题的更多介绍，请参阅原则 88。）

原则 57

内敛与高调

当淡黄色被浓艳的蓝色及洋红色包围时，是否仍醒目突出？当然不，一点都不，差远了。

那么，同样的淡黄色在饱和度极低的蓝色调、暗酒红色以及深冷灰色的背景衬托之下，是否会引人注目呢？这是极有可能的，右图即可说明这一点。

图中的黄色（与本页上方挥舞旗帜图形的色调完全一致）尽管不够浓烈明艳，但依然能从周遭色彩中脱颖而出，正因为它的饱和度高于其他颜色，明度也明显较高。

请留意本页白色背景中的黄色图形，你会发现，它并非特别鲜艳明亮，至少从感觉上来说，比右图暗淡许多。这说明，强调色能否产生视觉冲击力，更大程度上取心于点缀色调的视觉内敛程度，它比强调色自身的浓艳程度更重要，造成的影响也更剧烈。

（为何不采用更为明艳的黄色，营造更极致的视觉效果呢？简单来说，越是明艳，就越显得与怀旧古朴风格的插图基调格格不入。）

此外，为强调色搭配色彩时，也要考虑色温方面的因素。请尝试以柔和的冷色调与冷灰色衬托暖色调的强调色，同样，尝试以暖灰色与暖棕色衬托明艳的冷色调的强调色。

原则 58

多样性的活力

如本书稍早所述，构图元素的多样性能营造充满生机与活力的氛围，例如，不同尺寸大小的差异，间距与对齐方式的变化等。

在版面或图标中采用多样化的字体（详见原则 62），也能使画面的整体活力倍增。

配色上亦是如此，扩大色彩、色相、饱和度与明度的差异，将提升画面的生机与动感。

设计彩色版面与插画时，务必牢记这一点。若想提升作品的整体魅力，但又不想改动构图或字体元素，那么，只需调整配色，或许就能营造出想要的视觉氛围。

此外，换个角度来说，限制配色的多样性能约束作品的活力，使整体基调更为沉稳（如原则 56 所述，略微或全面降低色调的饱和度）。

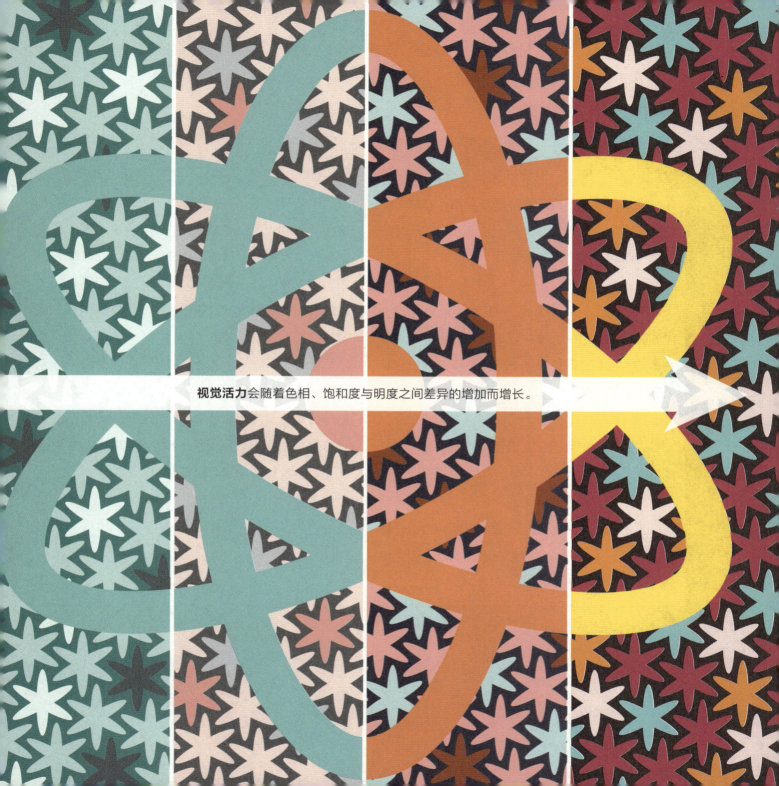

视觉活力会随着色相、饱和度与明度之间差异的增加而增长。

原则 59

色彩的关联性

你是否依然不确定选择哪些颜色，才能保证背景、字体、边界及装饰图形与画面中的照片或插图构建起紧密的视觉关联？

不妨使用 Photoshop、Illustrator 或 InDesign 中的吸管工具，从图像中吸取一种色彩，作为调色板的基础色（详见原则 52），并将这些色彩套用于版面的其他元素。

或从图像中吸取一套配色，应用于设计的其他部分。

无论选择哪种方案，或综合这两种方案，都可促进作品中的图像与图形元素之间产生视觉协调感。

电脑在处理此类色彩取样与色彩套用时非常方便，所以，务必多做一些尝试，再决定哪种方式最佳。或许从照片或插图中选择醒目而突出的色彩时，整体效果最佳，又或许选择一些不显眼的色彩时，效果更好。请仔细比较这些方案，跟随你的艺术直觉。

一个忠告：提取图像中的色彩时，请视情况做一些明度及饱和度方面的调整，确保色彩在设计作品中的呈现效果更优。原则 54 提及的数字化工具，皆可帮助你得到任何想要的最适合的色彩效果。

原则 60

在限制中充分发挥

设计师与插画家通常面临着只能使用一至两种色彩设计方案的限制（例如，黑色以及一种专色），无法从 CMYK 四色印刷产生的成千上万种色彩中精心挑选色彩（关于 CMYK 的更多内容，请参阅原则 83～85）。

有时，这些限制来自于客户仅有一至两种企业标准色，或为了配合之前色彩丰富度有限的作品。此外，也有可能出于客户印刷预算有限的现实情况，无法支撑更多样的色彩使用。

在这些情形下，我们的聪明才智，我们的美感与创作直觉，我们的设计技巧，都是我们以有限资源创造无限可能，打造优秀作品的制胜法宝。

考虑到只有一两种色彩可用，那么选择色彩时，何不选择一种视觉表现力强的色彩，并以一种耐心寻味而有趣的方式运用它呢？比如自由烂漫的橘色或红色，或豪华尊贵的紫罗兰色或长春花蓝？

倘若将一种强烈的色彩铺满整个画面，而将部分或所有文字元素反白处理，效果会如何？

又倘若将一或两种色彩拆解成色彩较浅而明度不一的多种颜色，套用于版面的元素中，效果又如何？

归根结底：创造力、聪明与才智能够克服一切因印刷预算问题等带来的缺憾。请将这种限制看作将创作技能发挥至极致的绝佳机遇，或许最后的成品会令你（以及客户）大为赞叹。

第 9 章

文字编排

原则 61

字体分类

字体主要可分为六种类别：衬线体、无衬线体、手写体、哥特黑体、艺术字体与杂锦字体。以下是各类别的概要。

衬线体（也称作罗马体），顾名思义，指包含衬线的字形。衬线是字母笔画尾部延伸的部分，其形状呈矩形、锥形、尖的、圆的、直的、拱形、纤细、粗厚或四方块状。

无衬线体指不包含衬线，且一般由同等宽窄粗细的笔画构成的字形。（实际上，仔细观察大多数无衬线体的字母，你会发现，它们的笔画看似经过精细的塑造，以至于保持着宽度相等，但其实不然。）

手写体通常分为两个子类：正式的与随意的。正式的手写体以草书及书法为基础，字形优美、典雅、精细。随意的手写体更加凸显手写的痕迹，字形大多以毛笔或钢笔书写而成（而正式手写体字母中常体现传统的书法笔触）。

哥特黑体是一种厚重的、棱角分明的手写字形，较多见于 12 世纪至 17 世纪的手稿中。

艺术字体（也称作装饰字体）不属于以上任何一种类别。艺术字体可能包含早期的装饰性字母，可能由不规则图形或几何图形构成，可能呈现一种立体的造型，可能是由 20 世纪 80 年代点阵式打印机的字元构成，也可能是一种木雕、石刻或儿童式的涂鸦。

杂锦字体与装饰符号则由符号、装饰性设计及插图组成。

字体分类

Sample — Helvetica Bold | 无衬线体 | Sample — Futura Light

Sample — Garamond | 衬线体 | **Sample** — Lubalin Graph Demibold

Sample — (script) | 手写体 | *Sample* — (script)

Sample — Fette Fraktur | 哥特黑体 | **Sample** — Kingthings Spikeless

 Knox | 艺术字体 | Kamaro Joy Slip

 杂锦字体（装饰符号）

Zapf Dingbats | Franklin Caslon Ornaments

原则 62

字体的声音

有一句谚语你应该非常熟悉：*说什么并不重要，重要的是怎样说*。文字编排亦如此：页面内容是什么不是重点，重点是当字体选择了 Helvetica 或 Klavika、Garamond、Bickham Script、Cezanne、Blackoak、Knockout Junior Flyweight 时，它们会呈现怎样不同的感觉。

字体如同声音，有抑扬顿挫，有音调曲折，有旁敲侧击的表达，有音色差异，有音量高低，有直抒胸臆的直白，又有表象之下的隐喻。

各字体在表达上与感觉上各有差异，无论是否意识到，我们始终能够感知到这些不同。

设计师必须了解不同字体之间的差别，以便聆听字体的声音，挑选最合适的字体。不仅要能清晰传达出内容的语义，更要烘托设计师所期待的主题基调。

如何评估一种字体？观察即可。观察字体的字形结构、线条、弧度与装饰元素（假如有的话）的特征。听起来像是一种抽象、情绪化或右脑感性的思维活动。没错，确实如此。就像是设计师在考虑作品的外观、内容及配色时，有意无意进行的那些创作活动一样。

当你开始收敛探索范围，挑选针对标志、标题或文字内容的字体时，请尝试将候选字体套用在实际内容或文字中，观察并感知字体表达的主题，如此便可明白该字体是否完美适合当前的设计基调。

speak

原则 63

流行趋势

假如我们是机器，我们也许只需要一种笔画极粗、无衬线的紧缩字体，提醒自己关注广告上紧急和重要的信息即可。此外，我们也只需要一种手写体，使我们能够明白宣传册中的内容优雅而独特即可。

但我们不是机器。我们固执，我们善变，我们会生活、呼吸并且思考，我们会对始终不变的早餐、一模一样的鞋子、千篇一律的音乐以及一成不变的字体感觉厌倦。

这就是流行趋势形成的原因，也是为何我们要持续关注不断变化的流行风潮。否则我们就会被时代抛下，我们运用字体（也许还有色彩、线条及绘画风格）的方式也会与目标受众的认知及时下流行趋势格格不入。

紧跟字体流行趋势（以及色彩、线条及绘画风格等其他设计元素的流行趋势）的方式只有一种：保持关注。实践起来非常简单：密切关注优秀设计师选用的字体，观察这些专业人士在呈现词句时，如何处理文字内容的间隙以及行间距。

设计年鉴是获得该素材的重要来源，请定期查阅这些资料，将你的双眼与大脑沉浸其中，吸取更多养分。

文字编排是本书所探讨的主题之一。本章只是为了增进你对该主题的兴趣。如欲了解更多有关文字编排的知识，请阅读 Creative Core（创意核心）系列的书籍《字体设计艺术：西文字体排印五讲》，该书中文版已于 2017 年出版。

YESTERDAY TODAY TOMORROW (A FORECAST)

文字编排

原则 64

细致入微

若是问及 1967 年的福特野马与 1968 年的福特野马有何差别,老爷车的狂热迷会脱口而出。实际上,对 20 世纪 60 年代的汽车迷而言,这两款野马的差别显而易见,但对我们而言,这些差别却不够明显,难以分辨,甚至觉察不出。

作为设计师,我们对于字体与字形的狂热程度,如同人们对痴迷之物所投入的情感一样。为了保持这份热忱,我们必须培养辨别字形细节差异的敏锐双眼——无论是分辨字体,还是文字素材表达方式上的细微差别。此外,也要能够领会这些微小(且始终重要)的细节所体现的美感与主题基调。

谈及每种字体的特色时,有些细节尤其值得细细揣摩。比如,留意字母 R,字尾起点在哪儿,又在哪里终止,字尾是什么形状?大写字母 O 又有什么特征?它的形状是正圆形、椭圆形、两边垂直的卵形,还是其他?还有字母 S,笔画起始与终止的曲线是水平的、垂直的还是其他角度?小写字母 a、g 与 q 又有哪些特点?(字体设计师经常需要在这类字母上,以及大写字母 Q、问号和 & 符号上设计一些独特的个性特征。)

倘若你看到一种衬线字体,那么自然应先从它的衬线开始了解这种字体。它们是矩形、锥形、尖的、圆的、直的、拱形、纤细、粗厚或其他特别的形状?

此外,你还要多留意字体上显而易见的特征。比如附加的装饰元素,刻意破损或扭曲的字形,以及其他突出的造型特征等。

Typeface	R	o	s	a
Helvetica	R	o	s	a
Futura	R	o	s	a
Franklin Gothic Condensed	R	o	s	a
Reykjavik	R	o	s	a
Clarendon	R	o	s	a
Palatino	R	o	s	a
Garamond	R	o	s	a

原则 65

间　　距

打造出色文字编排的关键在于字间距，而非字形。良好的字间距，能使标志和标题呈现令人愉悦的统一性与协调感。

另一方面，不得当或不统一的字间距，必定会破坏标志或标题的美感。无论其他视觉元素的结构、色彩或细节多么完美，都难以弥补。

切勿理所当然地使用系统预设的字间距。请始终保持质疑的态度，尤其在设计核心部分的样式效果时，比如标志与标题。每每此时，请放下手中的工作，审视屏幕中的文字，用你的直觉考虑以下问题：字母的外观是否均衡统一？各字母的间距是否较为接近？哪些字母因排列紧密而显得拥挤？又有哪些字母之间因相隔过大而过于松散？

评估字间距时，请眯起双眼观察这些文字，直到它们成为一团灰色的模糊状，接着，找到整体颜色较深的区域，便是字母间隔过于紧密的地方，而相反，颜色较浅的部分可能意味着此处字母间距过大。

此外，观察标志或标题中连续两个或三个字母，评估这组字间距是否与其他组字间距接近。根据需要，运用电脑软件的字隙与字距工具进行调整，另外，如有必要且有条件的话，将文字转化为路径，便于随心移动和调整字形，使每个字母间距达到视觉上的一致。

LAVENDER

预设的字间距。留意前三个字母的字间距,视觉上的间距并不统一。

LAVENDER

修正后更紧密的字间距。缩短了字母 L 的横线,使其靠近字母 A。

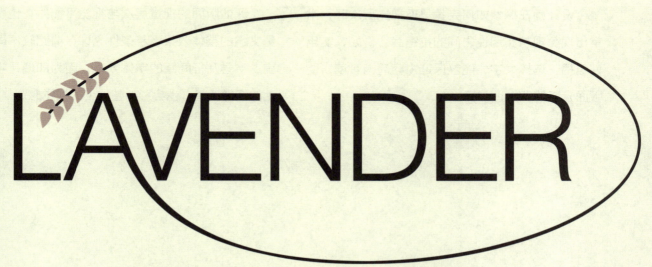

在 L 与 A 之间(可选)加入图形元素,有助于减少字母之间额外的字隙。

原则 66

文字编排的层次感

在画面上的所有文字元素中，大标题几乎始终占据着视觉主导的位置。无论大标题在构图层次上是否高于图像或其他装饰元素，在视觉层次中的优先级始终都很高。副标题通常扮演视觉上的次要角色，文字与题注则着重于清晰传达信息的功能性，而非引起注意。（唯一的例外是，体现另类的概念或美感时，刻意采取相反的方式进行构图。）

设计师在探索如何完美呈现视觉层次时，常常出现美观与实用性之间的拉锯战。例如，实用性包括：选择大字体能够保证内容清晰可读，使版面元素的编排适宜妥当。

影响版面文字元素吸引力的因素有许多。举例来说，你想增强广告标题的醒目度，但宽度空间又有限。那么，你可以尽量缩小标题的字隙，以从视觉上提升标题的高度，或尝试使用加粗或紧缩字体（这种字体使你得以在获得更大字体的同时，避免字体宽度过于延展），或套用醒目的颜色。此外，选择相反的做法，则能有效削弱标题的视觉冲击。

评估版面的视觉层次与视觉平衡时，也要考量文字的整体效果。若条件允许，请比较不同字重、字号及行间距的字体效果，因为即使是字距上的细微调整，也会影响整体上的视觉感观。

原则 67
自定义文字设计

对于常常承接标志与标题设计的设计师而言，采用有趣的方式处理文字字形是一项必备技能，因为这些设计项目常要求对现有字形进行微调或大幅调整。

幸运的是，得益于数字化软件的出现，设计师能够轻松快速地定义或调整字形或文字的外观。

以 Illustrator 为例，它提供了自定义文字外观的理想条件：字母轮廓化（通常称作转换为路径），即软件可以将字形转换为可编辑的矢量形状。借助此方式，设计师可以运用任何装饰元素改造字形或重塑字形，重新定义、打造全新的字体外观，或通过剪切、调整使字形之间紧密结合，或套用一些文字变形特效。

一切对文字的自定义，皆是为了达到更高的设计水准。所以请保持开放的思维与态度，抓住任何能够完全量身定制标题或自定义字体的机会。它使你有机会从无到有重新定义一种新的字体，或基于已有字体，运用 Illustrator 重新改造视觉或主题基调。多参考优秀设计师的文字设计作品，以激发想法，获得灵感与启发。

原则 68

协调与冲突

你是否希望运用字体呼应其他构图元素（图像、装饰元素等）所营造的主题基调，使版面协调一致？

或者你希望采用更有趣或更颠覆性的方式，使字体风格与页面基调大相径庭，创造视觉冲突？

两种方式各有优劣及用武之处，就看哪种更适合你的项目。跟随自己的创作直觉。倘若你完全没有思路，不妨打开电脑，尝试探索多种可能性。通常要不了多久，你就会得到一些令人满意的方案。或许最后选定的最佳方案大大超出了你的预期，也无须太过讶异。

第 10 章

潜移默化

原则 69

主题设定的重要性

首先澄清一点，这里所探讨的主题指的是构图、标志、插图或照片所呈现的一种特质、感觉、目的或想法。实际上，所有设计及艺术作品都会围绕某主题展开。主题可以是细腻而平淡的，抑或大胆而动人的，一切取决于你想要传达的信息。

通常出色的设计及艺术作品，会借助具有相似美感及概念特点的视觉元素来营造主题基调。

但有时，个性迥然的视觉元素组合，反而也能成就作品的主题。例如，在可爱的照片中，叠加粗糙的涂鸦标题，用以体现叛逆或讽刺。

主题基调可用以抽象名词定义，譬如优雅、叛逆或简约等。此外，形容词也能描绘主题，譬如庄严、阴郁或振奋等。而有时，设计师或插画家会选择使用简要的目标陈述来表达主题，譬如，这部作品的每个元素，都旨在体现优雅的风范与效率感。

无论使用哪种方式或词汇，都难以完全捕捉设计或艺术作品中你所想传达的精髓。没关系。毕竟，寥寥数词本就难以传达深意。这也是为何，作品的内容及呈现方式能够将难以表述的理念、感受与深意传达给双眼，得到观者的思考与理解。

请尽量在设计与艺术创作的初期阶段就确立作品的主题。这样一来,当你规划版面的内容、标志、插图或照片时,当你考虑图像、文字与装饰元素的表现方式时,便可基于主题概念与目标评估你的方案能否呼应最初的设想。

原则 70

控制表达力度

版面通常包含大量用以定义主题的各种元素（照片、图形、标题、字体、装饰元素、色彩等），所以画面在传达主题概念时，充满了广泛的可能性。

因此，当你开始规划版面时，请谨记，有时只需对部分元素的样式、尺寸、位置或颜色做一些调整，即可改变整个作品主题基调。

设想一下，假设每个元素都关联着一个主题控制装置，改变元素即可增强或削弱当前的主题基调。

请先在脑海中模拟操控这些虚拟的控制装置，花些时间研究一下每个设定的极端样式，设想版面的风格、构图及色彩会因此产生什么效果，再做出最佳的抉择。

例如，倘若你的设计风格需要适度外向奔放，不妨做得过度一点：夸大所要呈现的风格，选择活泼朝气的字体，夸张地放大标题与图像，采用更鲜艳的色彩。当然，一切都要以构建令人愉悦的视觉美感为前提，且围绕核心主题展开。接着，当版面开始变得有点过于活泼时，收敛风格，视情况削弱部分或所有元素的表现力，直至风格开始趋于沉闷（当然，一切还是要在保有设计美感且围绕主题的前提下进行）。从此时起，若要获得恰如其分的主题呈现效果，则要在两种风格极端中寻找到完美的平衡点。

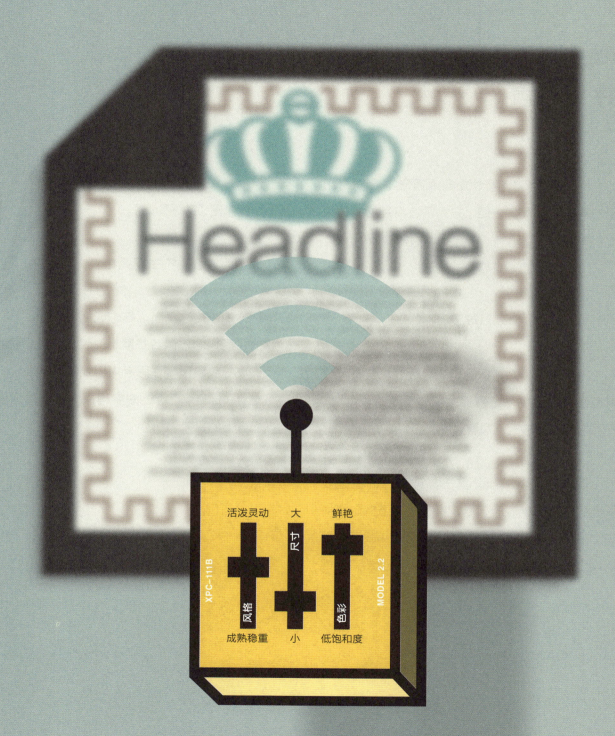

原则 71

并　置

何为并置？指两个或多个通常不会同时出现的事物被放置在一处，只为营造特别的主题氛围，比如古怪、幽默、神秘、讽刺或社会舆论。

倘若设计得巧妙，并置的做法会显得创意十足，引人注目，巧妙且难忘。

通常来说，并置适于表现另类、玩世不恭或具有挑战性的创想，且受众群体乐于接受讽刺、不寻常及古怪的视觉风格。

请牢记重要一点，基于某种特殊的主题要求而采用并置手法时，尽管是通过营造概念或情景上的冲突来呈现效果，但始终需遵从版面或插图设定的主题。概念冲突与概念协调虽然完全相反，但同样能够完美呈现某种主题意图（殊途同归）。

你觉得怎么样？主题风格、文字、图像、图形或装饰图像的并置手法，能否传达画面、标志或插图作品的主题概念？倘若答案是肯定的，那么请展开头脑风暴，思考内容及风格的各种可能性（原则 74 所述的字词探索，就很适于此类概念上的探索。）

原则 72

评估受众

无论信与不信，本原则是本书中最重要的一个主题，尤其当你是一位经常遗漏重要信息、不断需要被提醒的设计师（或客户）时，本节对你而言更为关键。当你设计的版面、标志、插图或摄影作品无法打动、吸引并说服目标受众时，即便你十分喜欢，也没有意义。没错，在商业艺术的世界中，任何设计、艺术或摄影作品，没有目标受众的认可，便不能称之为好作品。

所以综上说明了什么道理？要了解你的受众，在构思作品时，将受众的审美与偏好看作最重要的参考。

首先，确定目标受众。在这一点上，你的客户能够提供帮助（即便他们不确定自己产品或信息的主打目标群体，也会竭尽全力找到答案，例如，寻求营销策略师的帮助）。

确定了目标受众后，花一些精力研究他们频繁接触的媒介，比如杂志、视频、书籍、网站等。通过这些媒介，深入了解受众多方面的品味倾向，比如色彩、题材、字体及风格等。此外，倘若时间与经费允许，不妨寻找机会，选择具有代表性的受众进行走查和访谈，数量不必太多。你会惊讶地发现，与目标受众面对面的互动能使你收获大量洞察。

这些方式可能不同于设计或创作行为，但却很重要，非常重要。只要做得好，便能增强作品信息传达的有效性，使目标受众产生共鸣。

原则 73

评估竞争对手

对目标受众一知半解时便开始设计，此乃大忌。也就是说，当你试图吸引并影响一部分人群，但又缺乏对受众喜好的清晰认知时，贸然的设计会流失大好机会，对设计师及客户双方而言，结果只是令人失望的时间与精力的浪费。

此外，倘若你事先没有对竞品进行深入的调研分析，不了解受众接触和熟悉产品的媒介，也会遭遇上述风险，且不够明智。对前人的作品没有了解，就很难或无从得知你的视觉作品能否标新立异，令人眼前一亮。更糟的是，某些情况下，你的作品可能会被视为抄袭或剽窃已有的作品。

对设计师（也就是你）及你的客户而言，出现任何一种情况都糟糕透了，对设计师与客户关系的维系也是一场灾难，所以一定要避免这种情形。

好消息是，现如今在项目开始前，我们很容易调研已有的设计和插图作品。首先，通过客户了解竞争对手有哪些，然后，线上收集竞争对手相关的一切资料，研究是否会与你所负责的项目产生竞争，或被拿来做比较。大约花费30分钟或1个小时，即可搜寻并获得一些标志、站点、照片、插图、宣传册、海报及包装设计的样例。这些资料有助于使你的创作立意独到且创意十足。

原则 74

头脑风暴

假设你已见过了客户，了解了手头的项目，明确了需要从目标受众中获取哪些信息，同时也已研究分析过了潜在竞争对手的作品。

现在，是时候用头脑风暴激荡创意了。有一个小窍门可以使这个过程产出更多更好的想法：先从词语开始。为什么？因为词语很容易产生联想，也便于快速记录，而当它们传输到大脑中负责创造力的神经末梢时，通常会激荡出丰富的画面和创意的火花。

首先，针对主题，写下或打印一些相关的名词，为后续的标志、版面或插图设计积累素材。任何具体或抽象的词语都可以，只要有一丝机会用于最终的方案即可。此外，列一张关键词清单，描述你对主题基调的期望（详见原则69），记录下浮现在脑海中的任何词汇或句子（头脑风暴！）。使用网络和主题词表收集素材，越丰富越好。

然后，审视写下的内容，尝试将每个关键词句关联起来，一个接一个，使它们在你充满创意的大脑中产生呼应与共鸣。或许你能从中得到启迪与灵感，画出草图或记录值得深入思考的想法。

接着，从词表中随机挑选两至三个词语，思考并审视。例如，气球与小鸟，蜜蜂与摩托车，或脑袋、灯泡与火花。

当你思考并衡量这些词语的组合时，脑海中一定会浮现有趣且令人欢喜的图像。把其中可能有价值的想法随手画下或记录下来（此阶段，任何想法都会很关键。看似不完整或无用的草图，有时会像滚雪球一样，逐渐滚出一个更出色、更完善、令人欣喜的想法）。

原则 75

储蓄创意

少量的压力或者些许的紧迫感，可令我们更专注于目标，更专注地创作。

但另一方面，沉重的压力通常也是我们所要尽力避免的，至少对于大多数人是如此。无论如何，超负荷的压力会导致恶性循环，随着慌乱感的上升，创造力及思维能力也以同样的速率递减。

有一种科学有效的方法，能够在头脑风暴/草图的阶段帮助你最大限度地缓解压力，同时最大限度地发挥创造力。这种方式叫作：储蓄创意。方法如下：工作时，时不时地放下手头工作，从细节中抽身，从整体上评估你的草图，用圆圈标记出有潜力的亮点或创意；接着，把圈出的创意妥善存放在"点子银行"中，再继续头脑风暴/手绘草图，持续输出更多素材。

在收集到少量有价值的草图后，你会发现，之前由于渴望获得概念与视觉效果而产生的焦虑感开始消散，因为你知道自己已经积累起越来越多可用的素材。知道有许多想法可用，通常能提供心理上的思考和呼吸的空间，足以让你收获更棒的创意，替代"点子银行"中的想法。

一定要找机会尝试这种方法。最糟糕的情况，不过是获得了许多有价值的草图，却无法收敛或筛选出三四个可深入的想法罢了。即使这样也不算太糟，至少没有造成任何严重的压力或问题，不是吗？

原则 76

质疑一切

此刻，到了评估设计的阶段。虽然你还没有完全准备好将作品呈现给客户，但当你看着屏幕（或打印的图稿）中那些发挥了专业所长并绞尽脑汁创作的标志、版面、插图或网页作品时，从视觉效果到深层次的主题概念，都令你甚是满意。

那么接下来要做什么？下一步要做的是：质疑一切。

是的，请克制对自己的认可与肯定，保持理性的态度，冷静、严苛地审视作品中每一处元素的位置、大小、用色及风格。保持同理心，站在实际用户的角度，揣度苛刻用户的心态与想法，质疑一切字体、纹理、照片、插图、装饰元素与主题概念的表达——无论它们是作品的主角、配角还是背景陪衬。

倘若作品中涉及文字内容，请逐行校对，再校对。切勿遗漏了标题与副标题。最醒目最重要的部分，往往最容易被忽略。

递交设计前，请从视觉感观和心理两个角度交叉审视每一个部分，倘若发现某些地方的处理不够理想，请竭力改善，使其接近完美。

除却众多优点外，上述实践有助于建立起良好且长久的客户关系。客户喜爱聪明的设计师与艺术家，他们拥有对细节的敏锐觉察，也总能持续交出毫无差错的作品。

图像： 大一些？小一些？
色彩丰富些？
采用不同风格？

标题： 粗一些？
高一些？矮一些？
宽一些？

内容： 文字是否校对了？
字隙与行距是否合适？
文字大小是否合适？

色彩： 明亮鲜艳一些？
饱和度低一些？
变化少一些？

边线： 细一些？
色彩丰富一些？
是否有必要使用边线？

第 11 章

保持美观

原则 77

保持决断

创作时，请始终保持决断。深思熟虑，确立主题与视觉风格，然后据此规划整体结构、色彩、图片、装饰元素及文字的呈现方式，果断坚定地达成目标。

倘若决断力不足，创作以及最终确定方案时，可能会使作品在精确性、一致性，坚决和毫不含糊中，以及在不确定、马马虎虎、妥协让步和模棱两可中摇摆。这没有任何好处。

换句话说，犹豫不决会扼杀设计及艺术作品，或者，至少会耗尽作品的生命力，扼制作品清晰的沟通力。

以下是创作犹豫不决的几点征兆。例如，视觉结构与意图不明确，看起来既不像刻意安排的井井有条，又不是刻意营造的散乱无序。其次，字体的选择上定义不明确，例如，标题本该采用威仪厚重的粗体，或精致优雅的细体，却不偏不倚采用了中粗体。再有，含糊不明地增加元素的特征，例如给标题加入倾斜的效果，使观者疑惑这种表达究竟是无心为之还是刻意而为。此外，不温不火的色调，使得整体配色的视觉张力与美感不足，令人失望。

原则 78

与时俱进

版面与插图即使从视觉到概念皆完美之至，但若用于错误的时间和地点，一样会失败。这种现象被称作"过时"。过时的设计及艺术创作很容易被观者忽视，被视作格格不入，不适合且不美观。

因此，创作者要密切关注时下的流行趋势，尤其是广告、设计、插画及摄影领域。如本书中反复重申的，设计与插图期刊（包括纸质期刊和电子期刊）都是绝佳资源，囊括了各类顶尖艺术家的时下佳作。

一定要养成查阅期刊媒介的创作习惯，时刻关注工业设计、室内设计、纯艺术、服装、汽车及建筑领域的作品。看得越多，对各式表现风格懂得越多，越能更好地把握自己的创作是否符合时下流行的风格及受众的品味。

欣赏当代商业艺术创作时，请分析其字体、色彩、风格及构图结构。正是有了这些元素，作品才能有效表现主题。即使有些作品令你无从入手，无法辨识其中的字体，或无法领悟每种配色的深意，这也没关系。仅是欣赏作品本身，就足以令你吸取有价值的视觉风格素材，令你的创作风格与时俱进。

原则 79

确立优先级

当版面拥有非常清晰的视觉层次（详见原则18）时，它能够提供视觉化的线索，使观者知道视线从何处看起，再看向何处，依次看下去。

当版面的视觉次序紊乱时，不仅会影响整体呈现，也令观者对画面所要表达的信息与主题感到困扰，不感兴趣，甚至感到挫败。

视觉层次失败的情况有多少呢？遗憾的是，这种情况非常普遍。实际上，无论是新手还是资深设计师，最常见的作品视觉效果不佳的原因，是视觉元素中视觉层次的误用，或完全没有建立视觉层次。

建立视觉次序时，最重要的是勿退怯。大胆决断，构建清晰有效的视觉层次。有时，需要借由尺寸、色彩、位置的调整，突出表现某些元素。而有时则需要降低某些元素的视觉冲击感。无论它们有多重要（例如，客户的标志），都不应为了吸引视线而危及整体的设计呈现。

因此，务必要确立视觉的优先次序。定义哪些元素需要强化，哪些元素需要弱化并降低关注，哪些适于承担次要及背景元素。然后将这些付诸实践。

原则 80

重视明度

糟糕的明度结构难以呈现作品清晰的轮廓、自信与美丽，是导致插图及摄影作品效果不佳的一个主要因素。

良好的明度结构（详见原则 50）是深色调、中间色调及浅色调之间的配比调和，能使元素之间的界限清晰明确。而糟糕的明度则会模糊视觉元素之间的界限，破坏插图与摄影作品，令其主题性及审美性变得模糊不明。

当然，明度的在版面及标志的有效呈现上同样至关重要。事实上，无论是通过灰阶色调还是彩色的配色呈现，任何形式艺术（设计、插图、纯艺术、摄影、室内装潢及服装设计等）的传达，都依赖于用明晰的明度结构吸引用户的视线，并与他们展开心灵对话。

很简单，对不对？是的，但一切并非总是轻而易举。为了确立有效的明度结构，设计师与插画家常常不得不在视觉难题中挣扎。每个突出某种色彩的举动，都会造成其他色彩的黯然失色。不过，任何棘手的明度结构问题都总有解决的办法，永远不要放弃，虽然有时很难找到合适的解决方案。也许增加、去除、改动或替换配色方案，或运用线条在冲突的色彩间建立边界，或改变元素在构图中的尺寸或位置，就能够解决明度相近色彩之间的视觉问题。

原则 81

留心切点

规划版面、设计图标、创作平面图形、绘制插图或拍摄照片时（即每次创作设计或摄影作品时），需额外留意一点：有害的切点。

那么首先，什么是切点？在设计与艺术语言中，切点指任何两种图形在没有交错或重叠的情况下，彼此（或几近）交汇、接触、轻触、轻碰、掠过或擦过时的那一点。

想要了解切点为何有害，首先要理解切点与视线如何互动。我们的视线总是有意无意被切点吸引，就像目光总是会被吧台边摇摇欲坠的镜片吸引，或注意到赤脚站立的人脚边有枚图钉。我们想知晓之后会发生什么。镜片是否滑落？脚掌是否踩到了图钉？这两个形状是否会交汇、接触、轻碰或擦过，还是完全不会？

诚然，这种对切点的阐述并不太科学，但在说明那些在图案两种元素之间，或摄影主体与水平线之间，或标题的字母之间，或任何视觉构图元素之间的切点时，这种因切点产生了视觉吸引与不适感的描绘，我认为倒十分贴切（且容易记住）。

因此在创作时，请特别留意并避免出现有害的切点（除非是刻意为之，希望营造少许或明确的忧虑、不安或愤怒情绪。此情形下，这些切点的存在无伤大雅）。

原则 82

以全新视角重新审视

评估自己的版面、标志、插图及摄影作品总是稍显困难。设计师和艺术家都很清楚,一旦对作品接触太多、参与过深、太过熟悉,便难以用公正无私的眼光审视它。

那么,我们该如何自我审视,评估作品的视觉外观、风格及内容?又该如何避免本章提及的种种会造成作品难以入目的问题?

首先,退后一步,整体观之。站在比视线距屏幕更远的位置与角度审视作品时,你将会惊讶于它们看起来多么不同以往。来吧,将椅子后移几步,站在这个位置审视。尤其当你的设计存在多种尺寸、用于不同距离的使用场景时,不妨将作品打印出来,贴在墙上,站在房间的不同位置审视它,这样的评估效果或许更好。你会惊讶于远观时,构图上的缺陷(与优点)竟一目了然。

此外,还可以将电脑中的作品水平或竖直翻转一下(或翻转后打印出来),然后在这种状态下评估它。这是一个非常棒的窍门,能帮助大脑以一种全新的视角审视一件熟悉的艺术作品。

最后,倘若你能在截止日期前几日完成作品,不妨放下作品,搁置几日甚至几周,你会发现,没有什么评估方式比这更好了。使它远离你的视线,直至你已经准备好以陌生而全新的视角和更公正的眼光来审视它为止。

第 12 章

实用知识点

原则 83

CMYK

设计供印刷之用的彩色版面或插画时，通常采用胶版印刷机或数码喷墨打印机⊖。所采用的印刷方式通常是青色（Cyan）、洋红（Magenta）、黄色（Yellow）及黑色（Black）四种油墨的混合叠印。这四种油墨色彩被称为 CMYK 印刷四分色（以字母 K 代表黑色，因为在胶版印刷中，有时将黑色的印版视为主印刷版）。

将这些油墨印刷成无限小的重复点，也就是所谓的网点或半色调图案，即可得到不同密度的色彩。这些色彩的密度范围由 1% 至 100% 实色填充。版面、插图及摄影作品中的色彩均由 CMYK 四色印刷输出，通过一至四层特定密度的原色叠印而成。

倘若你是平面设计师，你的作品通常会被彩色印刷输出，那么，你一定要掌握 CMYK、胶版印刷（又称四色印刷）以及数码喷墨打印的工作原理。掌握彩色印刷的知识，能帮助你准备印刷输出的电子图稿，提高印刷的准确度，减少错误的出现。

本章仅涉及彩色印刷的一些皮毛，若要深入介绍，一本书（或一整书架的书）或许都难以穷尽。若你对这方面比较生疏，可多与印刷厂和设计师交谈，这样能掌握不少相关知识，也可阅读相关书籍或上网查阅资料。剩下的，就交给时间和经验吧。

⊖ 印量大的印刷品通常采用传统的胶版印刷工艺，而印量小时，则更多使用喷墨打印的方式。详见原则 87 中有关喷墨打印的部分。

原则 84

印刷知识

以下是一些关于彩色印刷的知识要点及相关注意事项。在设计或创作需要通过胶版印刷或喷墨打印输出的作品时，要谨记在心。

[A] DPI，指每英寸的点数（Dot Per Inch），即在印刷品中，每英寸面积输出的网点数。300 DPI 是标准打印分辨率（72 DPI 是屏幕显示的标准分辨率）。请确保印刷输出的图像及文档的分辨率设置为 300 DPI，以保证印刷成品最佳的清晰度与输出品质。倘若你不太了解如何设置文档的 DPI，或是不清楚 DPI 设置对摄影作品及插图存在哪些影响，请翻阅软件使用说明，或查找其他资料或网络资料。这点很重要。

[B] 要留意的一点是，最终印刷成品的色彩不同于显示器中的缩减。关于这一点，请借助四色色彩指南（成百上千种 CMYK 色卡）或专色色彩指南（详见 [D] 部分）等辅助工具，了解作品电子图稿中的色彩在实际输出后将是什么效果（更多内容请参见原则 88）。

[C] 当两种或多种实色或半色调的 CMYK 油墨叠加套印时，会产生一种特定的色彩。但使用这种方式时需注意一点，勿将多色叠加生成的色彩用于极细的线条或极细的字形上。因为这要求叠加在一起的色彩网点在狭小的图形元素空间内完全对齐，这对印刷操作员来说是种极难完成的操作，且效果也往往不尽如人意。这个原则同样适用于反白⊖线条或文字的处理，即切勿选择笔画过细的线条或字形来填充叠加色彩。因为不同色彩层的油墨之间极微小的对齐偏差，都会导致油墨进入反白部分。

[D] 不同于 CMYK 色彩，专色指加进印刷机之前，预先调配好的特殊油墨色彩（对应的是 CMYK 油墨色彩相互叠加的四色印刷色，详见 [C]）。专色通常从派通等企业制定的色彩印刷指南中而来。设计师经常会出于经济上的考虑而选用专色。例如，假如某宣传册中仅包含黑色与企业标准色的橘红色两种色彩，那么采用双色套印（黑色与专色）的费用，或许要比 CMYK 四色套印更为低廉。

[E] 倘若不太了解如何准备用以四色印刷输出的文件，可向印刷厂咨询，这点很重要。大多数印刷厂都非常乐于安排专人解答你的困惑。对他们而言，这么做最大的好处在于，能够从你手中拿到印刷配置无误的文件。

[F] 在作品送印之前，印刷厂会事先提供印刷校样。请你认真对待此校样，仔细核查每个设计细节，当然也包括其中的色彩部分。假如校样的一些地方不太正确，可能是文件设置方式导致的，也可能是印刷厂在处理文档时出了问题。倘若问题在你，你需要调整文件（或许会产生额外费用），重新打样后，再次校对。

⊖ 提醒一点，若本原则中提及了任何你不熟悉的术语，请参照本书最后的术语表。

300DPI

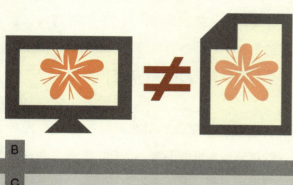

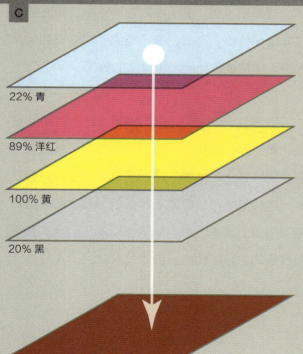

22% 青
89% 洋红
100% 黄
20% 黑

22C, 89M, 100Y, 20K

[你] [印刷厂]

原则 85

纸　　张

正确或错误的选纸（或承印纸）能够造就作品，同样也能毁掉任何名片、信笺、手册、海报、简报等的设计呈现。很多纸厂及印刷厂会为设计师提供帮助，提供关于不同纸张的特点、优缺点及潜在问题的建议及选纸诀窍，协助其选择适合作品的纸张。请好好运用这些知识。

此外，多与资深的设计师交谈，也能获得更多纸张方面的知识。大多数同印刷媒体合作的设计师，对于当前项目的纸张选择都有着明确的偏好与倾向。

如今，纸张的种类多不胜数，有白板纸、彩卡纸、斑点纸、纤维纸、羊皮纸等。纸张又可分为光面的（有涂层）、哑光的（无涂层）、缎面的、毡面的、光滑的、有纹理的、有凹纹的、有凸纹的，等等。纸张的磅数也从典型的信笺厚度，到厚实的名片用纸，各有不等。除此之外，消费前及消费后的再生纸的种类也在不断增加。

光面铜版纸由于其纸张纤维吸墨较少的特性，较其他类型纸张而言，呈现的图像及色彩会更加清晰和锐利。然而在彩色印刷中，哑光纸也并非毫无价值。有时，哑光纸的柔和外观和轻柔触感，恰恰是作品所希望体现的效果。

需要注意一点，当你选择了彩色的印刷纸张，而作品中使用了半透明的色彩时，纸张的色彩会影响之上印刷的油墨颜色。当纸张色彩较浅时，这种影响可以忽略不计。但倘若你希望选择色彩明显的印刷纸张，则需与印刷厂沟通如何调整作品的色彩才能达到最佳效果。

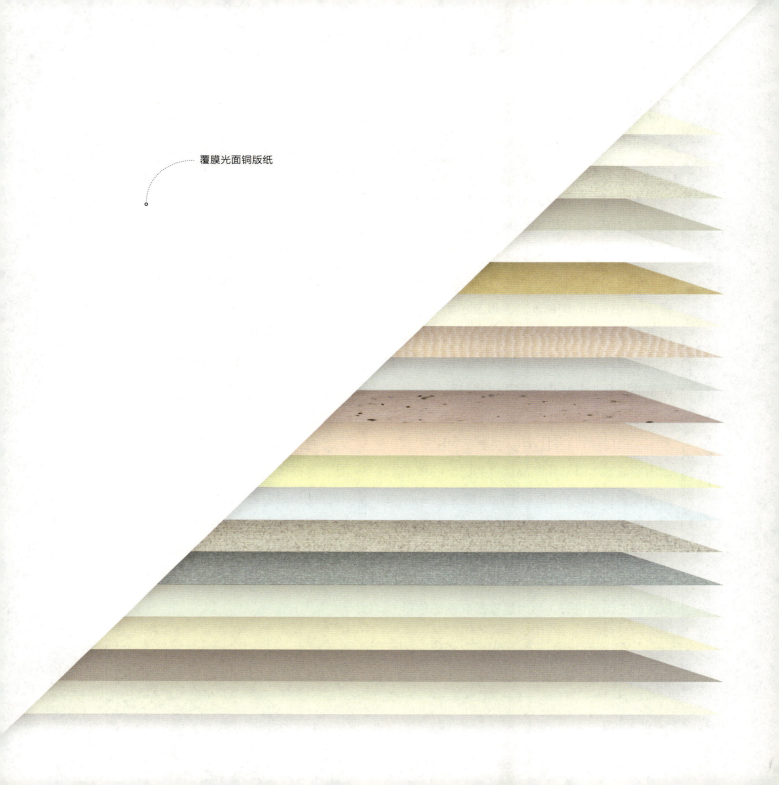

原则 86

印刷校对

本原则探讨的是胶版印刷的质量控制问题。下一原则谈论数码喷墨打印系统的类似问题。

什么是印刷校对？指校对印刷厂打印的小样，检查作品的印刷质量，以及色彩是否准确。对过去几天、几周甚至几个月的辛苦创作而言，印刷校对是批量印刷前，设计师最后一次核对与调整的机会，来保证作品的出色呈现。

在印刷校对的过程中，主要是对比刚刚印刷输出的纸张，以及先前确认过的印刷校样（通常是由喷墨打印机打印）。校对时请注意一点，印刷机油墨打印出来的小样，几乎不可能与喷墨打印机打印的小样完全一致。也就是说，在校对期间，要学会与印刷操作员沟通合作，修正作品关键区域的印刷色彩，尽力呈现最准确的色彩（例如照片中的肤色色调，以及企业品牌的标准色域），同时，一些轻微的色偏也是可以接受的。还有一点请牢记，在胶版印刷中，校对某一区域的色彩时，其他区域也会受到影响。

此外，请仔细检查整体的印刷质量，例如，是否存在一些不该出现的油墨斑点，或色彩是否有瑕疵。

在印刷校对时，要遵循几点校对规范。譬如，保证印刷操作员有充足的时间来调整并校正作品的印刷设置（印刷厂的机器设置通常较为复杂，且不太稳定）；当印刷操作员向你解释哪些颜色能够输出，哪些无法输出时，请认真聆听；还有，遇到问题时，请保持礼貌与耐心。

- ☐ 色彩是否精确且对齐无误？
- ☐ 照片印刷效果是否良好？
- ☐ 油墨覆盖的部分是否平整均匀？
- ☐ 是否出现了任何的斑驳或瑕疵？
- ☐ 各种元素的呈现是否清晰明确？
- ☐ 印刷品是否能折叠？
- ☐ 纸张类型的选择是否适宜？

原则 87

数码印刷

使用喷墨打印机的数码印刷方式越来越普遍。喷墨打印机在过去的二十年间有了长足的发展，而以往大多采用胶版印刷的工作，如今也逐渐改用数码印刷。当印刷数量较少时，数码印刷在成本控制上尤为出色（而对大批量印刷而言，胶版印刷依旧是经济考量上的首选）。

印刷厂通常能提供专业建议，协助判断你的作品适于胶版印刷，还是数码印刷。

在印刷质量控制方面，数码印刷没有胶版印刷复杂。因为正式印刷前，你所校对的印刷小样就是以数码印刷输出的。因此，校对调整后的效果与最终成品的印刷效果会非常接近（事实上，二者极有可能完全一致，尤其是使用同一台机器进行打样并且印刷最终成品时）。

倘若办公室置办了高品质的喷墨打印机，不妨对它进行校准，使其输出效果接近于印刷厂的喷墨打印机（阅读机器的说明文档，深入了解校准的方式）。事先校对能够帮你提前调整好作品，有助于大幅减轻心理压力，避免实际印刷中出现任何令人错愕的"惊喜"。

原则 88

所见即所得

WYSIWYG（What You See Is What You Get）是指，所见即所得。

但我们在显示器中看到的作品，真的与胶版印刷或数码印刷机最终输出的成品效果一致吗？这个问题很复杂，许多因素，比如电脑、显示器、上方投射的光线、油墨以及印刷设置等，都会影响最终的结果。

为了确保显示器中的所见与最终所得的成品完全一致，最重要的一点是，选择一款高品质的显示器并精确校准。不同显示器的校准方法或许不同，所以要仔细研究一下。倘若你的工作与印刷联系很密切，这点对你尤为重要。（此外，办公室或工作室的照明也会影响显示器的色彩呈现，因此，请保持工作区域的照明始终如一且色彩均衡。）

此外，建议你购买一款便携式的显示器校正工具，精确微调屏幕色彩。倘若你对这些工具感兴趣，不妨上网研究一下（假如条件允许，最好与其他设计师、摄影师及印刷厂进行沟通），找到一种最新、最佳且经济可负担的方式。

原则 89

网页安全色？

曾经有一段时间，网页上的色彩运用需遵从216种网页安全色。在早期的显示器上，这些色彩都是完整的实色，不会出现任何令人困扰的色彩抖动（指分布在实色中的半色调小点）。

而如今，几乎每个电脑用户都拥有一台能够呈现上百万种色彩的显示器，再不存在颜色抖动的问题。那么问题来了，为何仍有大量设计师教条地坚持使用网页安全色？

其中一个原因是，设计师似乎并不知晓网页安全色过时的消息。

此外，部分设计师，包括非常熟悉时下显示器色彩性能的设计师，之所以坚持网页安全色，不过是贪图色彩随取随用的便利性。因为在Illustrator、Photoshop、InDesign等软件以及各种网站中，这些色彩唾手可得。

而在HTML及CSS文件中使用它们也是为了方便，因为它们的色值大多简单而好记。

但你真的想成为这样的设计师吗？面对着上百万的色彩选择，却宁愿受制于216种色彩？希望你不会做出这样的抉择。

我的建议是：跟这些落伍的思想说拜拜，放开束缚，拥抱包罗万象的色彩，只要效果出色，只要适于手上的项目，只要能够吸引作品目标受众的视线，你可以毫不犹豫地选择它们。不要担心任何所谓的网页安全色，永远不必。

第 13 章

启发与进步

原则 90

从卓越中学习

身为商业艺术家（设计师、插画家、摄影师等），我们真正的任务在于，通过某种词汇表达心声、传递信息及想法。这些"词汇"不局限于文字，还包含图像、字体、装饰元素、色彩、抽象的主题及视觉风格的呈现。

这些"词汇"通过版面、标志、插图或摄影作品来表达和呈现，吸引目标受众的目光，使受众认可它们，产生共鸣，认为它们不仅符合时下潮流，而且卓越且意义非凡。

毋庸置疑，做到这一点很不容易。所以，我们该怎么做？我们该如何把握时下文化的潮流脉搏，呈现曼妙的作品，打动目标受众呢？

首先，如本书反复强调的那样，关注当代杰出的设计师、插画家、艺术家、摄影师及任何视觉艺术创作者的作品。这些业界的佼佼者总是能将各种视觉词汇展现得淋漓尽致，基于时下的潮流激昂地展示作品的审美、风格与主题。

原则 91

记录，思考，领悟

欣赏精妙绝伦的作品时，你的双眼和大脑应做些什么呢？它们应观察并记录其中的每个元素：图像、字体、边框、线条、装饰图形、色彩等。

此外还有一点也很重要，要揣摩设计师的创作思路，思考他们如何构思作品的外观、主题基调以及视觉结构。勤加练习，或许能够帮助你形成相似的思维模式，遇到类似（但完全不同）的项目时，便可善加运用。

欣赏插画、摄影、纯艺术、建筑及任何形式的视觉创作时，也应当以相同的方式探究作品，在脑海中储备各种实用的概念、主题与图像。

高水准的设计师从不直接抄袭他人的设计或艺术创作，这点毋庸置疑。但任何有能力的设计师，都应从具有启发性的视觉作品中汲取精华，并筛选过滤这些信息，激发出独具一格的创意。毕竟，各个时代及地区的艺术家，都会借助其他时代及地区的艺术作品，汲取、提炼并塑造自己的视觉创作方法。

DESIGN

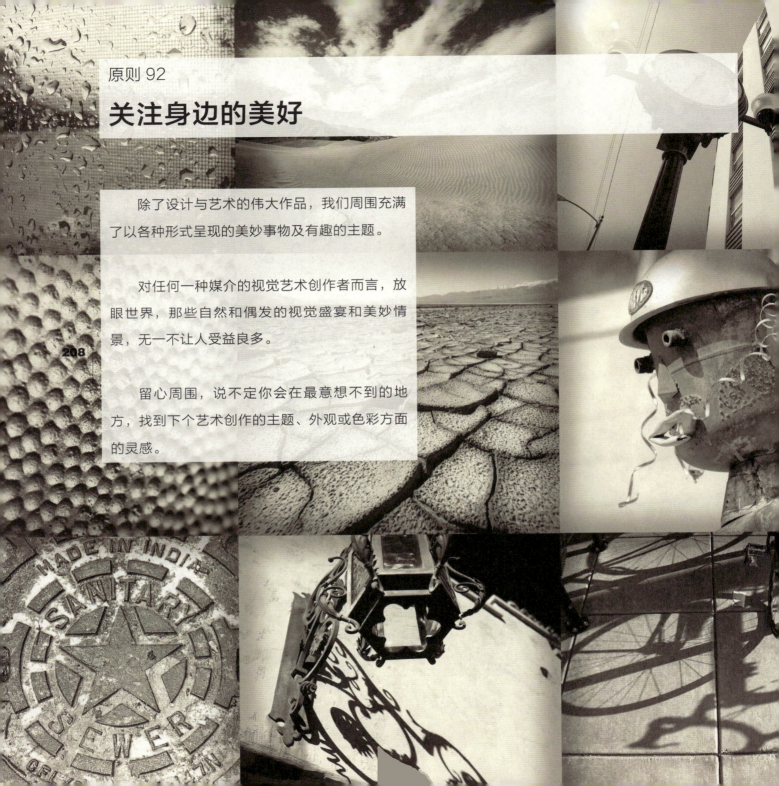

原则 92
关注身边的美好

除了设计与艺术的伟大作品，我们周围充满了以各种形式呈现的美妙事物及有趣的主题。

对任何一种媒介的视觉艺术创作者而言，放眼世界，那些自然和偶发的视觉盛宴和美妙情景，无一不让人受益良多。

留心周围，说不定你会在最意想不到的地方，找到下个艺术创作的主题、外观或色彩方面的灵感。

原则 93

收集素材

在数字化的存储时代到来之前，许多设计师都拥有自己的实物剪贴资料夹，用以收集钟爱的广告、杂志页、宣传册封面、标志、图片、插图及摄影作品。字体编排样式、装饰元素及色卡等素材，也会收录在个别的资料夹中。

商业艺术家进行头脑风暴发散思维时，就会从中寻觅灵感。

只是如今，已没有太多设计师使用这种收集印刷品来作为灵感来源了。存储数字影像已经成为当下的主流趋势。但这种系统化地收集图像以供未来参考查阅的概念始终未变，且一如既往地实用。

那么你呢，你习惯怎么做呢？对于出色的设计与艺术作品中的视觉元素，你有收集并存储它们的数字化方式吗？你有一系列素材资料夹，可供搜寻灵感和知识时使用吗？这些做起来其实不难。首先，将网上的素材拖至你的资料夹中。此外，你还可以使用数码相机随时随地记录有趣的设计及艺术作品，如此即可。（你也可以用相机记录日常生活中各种对你有所启发的主题和影像，诸如上一页图中的照片那样。）然后，使用iPhoto、Aperture 或 Lightroom 等软件，便可基于主题与内容，轻松将这些图像分类存放在不同的位置。

原则 94
放 手

本书介绍了许多知识和概念，旨在针对商业及个人用途时，拓展并磨炼设计师的设计与艺术创作技巧。

然而，有一个极为重要的部分尚未介绍，它能大幅提升设计师达成或超越创作目标的潜能。在没有阐述该部分之前，这本书就不算完整。这个部分叫作：放手。

没错，寻找一切机会关掉电脑，关掉数码相机，关掉绘图板，忽略任何在办公室或家中的创作工具，平息你的创作激情，放手，将一切抛诸脑后，再做些其他事情。

所谓的其他事情，可以是在午餐时间坐在公园长椅上，观察人来人往；可以是在工作前后腾出时间运动；可以是与朋友或家人共度美好时光；也可以是除草、写信、放风筝、看书或弹班卓琴。什么都好，除了创作相关的活动之外。因为创作类活动会反复提醒你身为设计师、插画家、摄影师或艺术家的工作。

这些不只应当成为创意人士日常生活的一部分，也是推动职业生涯长久发展的保障。为什么？首先，只工作不娱乐的方式令人难以忍受，也难以持久。久而久之，我们的思想被掏空，我们感到精疲力竭，想要放弃，想要做些其他不相关的事情。我们会因此产生抗拒心理，抗拒能够促进创作事业长久发展的任何机会。再者，创作之外的这些事情，常常能为创造力提供充电的精神养分。我们看到的景色、阅读的书籍、品尝的食物、聆听的乐曲、体验的活动、参与的对话等，都将（几乎总是能够）拓展我们创作思维的深度与广度，令我们创作出内容有趣、生动迷人的设计及艺术作品。

原则 95

拓展与前进

时代在变革，工具在变化，人也在改变。若想在不断变化的风格、科技与文化发展的潮流中立于不败，就必须找到能不断拓展思维、提升创作技能的方法。

同样，你的职业生涯也会受此影响。这取决于你是否能积极关注最新的流行风格与科技趋势，并尝试实践。对雇主和客户来说，这些对于潮流的敏锐感知与意识，正是身为专业创作者不可或缺的基本素养与价值。

如本书反复提及的那样，身为创作者，应始终保持开放的心态与思维，从书籍、网络、杂志、研讨会、专业协会、同事交流以及日常生活中，获取前瞻的想法与信息。

不要畏怯于将自身所学运用于实践，哪怕你不确定自己是否完全掌握了其中的精髓。动手实践的经历，现实生活的经验，以及被截止时间不断推动向前的过程，都能加速设计师与插画家的进步与成长。

此外，还有一点很重要，切勿拖延你真正想要学习的东西，无论它能否提升你在设计、绘图、文字编排、摄影、摄像、艺术等任何形式上的创作表现技巧。无论所需时间多寡，请腾出一些个人时间，学习你所感兴趣的新技巧与新媒体（个人时间通常是学习新事物的先决条件，因为在我们的工作中，鲜有额外的时间还被允许自由探索新技能和新媒体）：投身学习之中，怀抱热情、耐心与决心，享受过程，坚持努力。

216

术语表

注意：此处列出的术语是基于本书中的用法定义的。

Annual（年鉴）

每年发行一次，以设计与艺术相关内容为主题的出版物。常会刊登颇具影响力且引领潮流的创意作品。

Blackletter（哥特黑体）

一种书法字体，笔画粗重，棱角分明，常见于 12 世纪至 17 世纪的手稿之中。

Bleed（出血）

允许作品在印刷时，印刷区域略微超出日后裁切尺寸边界的一种设定（即油墨覆盖的范围超出作品的边缘部分）。

Callout（标注）

标签或少许文字注释，通常尺寸不大。有时会用在插画、图表、地图及摄影作品中，用于表示细节或提供更多信息。

CMYK

青色（Cyan）、洋红（Magenta）、黄色（Yellow）及黑色（Black）的缩写。（用字母 K 代表黑色，因为在胶版印刷中，有时将黑色印版作为主印刷版。）

Color Guide（色彩参考）

Illustrator 自带的面板，包含特定色彩的深色、浅色、低饱和度的哑色及高饱和度的亮色版本。

Color Picker（拾色器）

Illustrator 与 Photoshop 自带的面板，用于查找特定色彩的深色、浅色、低饱和度的哑色和高饱和度的亮色。

Column（栏）

承载文字内容的构图区域，通常为矩形，垂

直布局。版面中栏的数量介于一至五之间。

Cool gray（冷灰色）

略带蓝色、紫色或绿色的灰色。对应的，请查阅暖灰色的概念。

Cool hue（冷色调）

偏蓝色、紫色或绿色的色彩基调。对应的，请查阅暖色调。

Crop（裁剪）

去除照片或插图中不需要的部分。

Digital printing（数码印刷）

使用喷墨打印机的一种印刷方式。

Dingbat（杂锦字体）

一种非字母与数字的字体样式，可以由图像、符号或装饰元素构成。

DPI

每英寸点数（Dot Per Inch）的缩写，用以定义电子图像分辨率的一种度量单位。每英寸的点数越多，图像越清晰锐利。

Dynamic spacing（动态间距）

版面中元素之间、元素周围的间距皆不相同。对应的，请查阅静态间距。

Eyedropper tool（吸管工具）

Illustrator、Photoshop 及 InDesign 自带的一种工具，用以提取照片、插图或图形中的色彩，并（根据所需）运用在其他任何地方。

Font（字体）

从传统角度而言，字体指一种特定大小、样式与粗细的字型集合。近来，字体与字型常通用，概念上无太大差别。

Frame（构图框）

围绕构图元素与其他元素的边框。

Golden ratio（黄金分割比例）

黄金分割比例通常以希腊字母 Φ 来表示，代表一种令人赏心悦目的完美度量比例。如欲找到某种度量值对应的黄金比例，将原有值乘以 1.62 即可。

Grid（网格）

由一组参考线构成，可在构图时作为元素布

局的一种参照。网格可用于构图布局阶段，但不会显示于最终的印刷品或最终成品上。

Gutter（栏距，装订线）
文字栏之间或对开页面之间的内边距。

半色调网点（Halftone dots）
印刷品上不同尺寸的小点。通常，半色调网点极微小，倘若不使用放大镜，单凭肉眼是难以看清的。其包含了各种明度，以清晰呈现图像及插图的内容。

Helvetica
1957年，由瑞士字体设计师马克斯·米丁格（Max Miedinger）和爱德华·霍夫曼（Eduard Hoffmann）设计的无衬线字体。本书英文正文及大多数插图皆采用的是Helvetica字体。

Hue（色相）
色彩的另一种描述方式。

Icon（图标）
一种抽象或具象的符号。常用作标志的一部分，或版面中一种独立图形。

Illustrator
Adobe公司出品的一款矢量图形元素的处理软件。

InDesign
Adobe公司出品的一款针对印刷及网络之用的布局排版软件。

Inkjet printer（喷墨打印机）
一种数码印刷机，通过微小的油墨颗粒将色彩喷绘至纸张上。

Kerning（字隙）
英文字母之间的间距。字隙越小，字母的间隔越紧密，字隙越大，字母的间隔越松散。

Letterspacing（字间距）
字隙的另一种描述方式（详见上一个术语）。

Mute（降低饱和度）
降低色彩的饱和度。冷色调降低饱和度后，

会逐渐接近于冷灰色；暖色调降低饱和度后，会逐渐接近于暖灰或暖棕色。

Offset printing（胶版印刷）

一种传统的印刷方式，经由一系列滚筒，将油墨转印至纸张上。

Outline（轮廓化）

将文字元素转化为可编辑的矢量图形。该操作也称作转换为路径。

Palette（调色板）

用于版面或图像的特定配色方案。

Pathfinder operations（路径查找器）

Illustrator 与 InDesign 自带的一款非常实用的图形编辑工具。

Photoshop

Adobe 公司出品的一款像素级别的数码图像编辑软件。许多艺术创作人士都使用 Photoshop 创作插画。

Press check（印刷校对）

供设计师或客户核查印刷品效果的环节。是印刷成品前，确保印刷质量的最后机会。

Process color printing 或 Process printing（四色印刷）

使用 CMYK 油墨以及胶版印刷机操作的印刷方式。

Reverse（反白）

在油墨覆盖的区域，使一些印刷元素（文字、线条、装饰灯）不覆盖任何油墨，呈现纸张原色的一种处理。例如，当白色文字在黑色或彩色油墨区域中出现时，就是经过了反白处理。

RGB

Red（红色）、Green（绿色）、Blue（蓝色）的缩写，指基于光谱的三原色。

Sans serif（无衬线体）

字族中没有衬线的字体类型。对应的，请查阅衬线体。

Saturation（饱和度）

指色相的浓度或纯度。当饱和度为 100% 时，指色相浓度达到最强且最纯粹的状态。哑色的色相饱和度程度较低。

Screen（网点）

密度由 1% 至 99% 的半色调图案。通过丝网印刷，能够淡化印刷油墨的浓度。

Screen-build（色层）

将两种、三种或四种 CMYK 色彩叠印在一起，每一层设有特定的油墨密度，以此产生特定的色彩。

Serif（衬线体）

指字母笔画尾部延伸而出的样式，其形状呈矩形、锥形、尖的、圆的、直的、拱形、纤细、粗厚或四方块状。

Spot color（专色）

指添加至胶版印刷机使用前，预先特殊调配好的油墨色彩。专色通常选自派通公司制定的色彩印刷指南。

Static spacing（静态间距）

各构图元素之间近似或相等的间距。对应的，请参照动态间距。

Tangent（切点）

两个图形在没有重叠的情况下，几近相交（或非常临近）的那一点。

Target audience（目标受众）

商业用途的设计或艺术作品所针对的特定人群。

Thumbnail sketch（草图）

指快速勾勒且尺寸偏小的手绘图，常用以快速呈现构图、标志、插图或任何设计或艺术创作的思路或构想。

Typeface（字型）

特定的字体类型，例如 Helvetica 或 Garamond。多数人认为，字型与字体可以通用。

Value（明度）

指色彩的明暗程度，范围由近乎白色至近乎黑色。

Vanishing point（消失点）

以透视的角度观察，平行线最终交汇的那一点。

Visual hierarchy（视觉层次）

构图元素间明确的视觉优先级。当一种构

图元素（例如，内容标题或摄影主题）在其他视觉元素中极为突出时，则会产生强烈的视觉层次感。

Visual texture（视觉纹理）

由抽象或具象图形元素所构成的不规则或几何状的重复图案（准确定义及具体示例原则41）。

Warm gray（暖灰色）

偏棕色、黄色、橘色或红色的灰色。对应的，查阅冷灰色。

Warm hue（暖色调）

偏棕色、黄色、橘色或红色的色彩基调。对应的，参见冷色调。

WYSIWYG

What You See Is What You Get（所见即所得）的缩写。谈及将显示器色彩与印刷色彩保持一致的难实现的目标时，常用到该词。

推 荐 阅 读

UI/UE系列丛书

web风格:用户体验设计基本原则及实践（原书第4版）

ISBN: 978-7-111-60798-4　定价：129.00元

用户体验度量：量化用户体验的统计学方法（原书第2版）

ISBN: 978-7-111-58965-5　定价：79.00元

用户体验乐趣多

ISBN: 978-7-111-58693-7　定价：59.00元

用户至上：用户研究方法与实践（原书第2版）

ISBN: 978-7-111-56438-6　定价：99.00元